柳体

创作指南 集字

玄秘塔碑

卢中南 主编

CNS 湖南美术出版社

图书在版编目（CIP）数据

柳体集字创作指南. 玄秘塔碑 / 卢中南主编.
—长沙：湖南美术出版社，2016.12
（集字创作指南）
ISBN 978-7-5356-7946-8

Ⅰ.①柳… Ⅱ.①卢… Ⅲ.①楷书–碑帖–中国–唐代
Ⅳ.①J292.24

中国版本图书馆 CIP 数据核字(2016)第 326664 号

Liu Ti Jizi Chuangzuo Zhinan　　Xuanmi Ta Bei
柳体集字创作指南　玄秘塔碑

出 版 人：黄 啸
主　　编：卢中南
编　　委：陈　麟　倪丽华　汪　仕
　　　　　秦　丹　齐　飞　王晓桥
责任编辑：彭　英
责任校对：彭　慧
装帧设计：张楚维
出版发行：湖南美术出版社
　　　　　（长沙市东二环一段 622 号）
经　　销：全国新华书店
印　　刷：成都祥华印务有限责任公司
　　　　　（成都市郫都区现代工业港南片区华港路 19 号）
开　　本：787×1092　　1/12
印　　张：7
版　　次：2016 年 12 月第 1 版
印　　次：2019 年 11 月第 3 次印刷
书　　号：ISBN 978-7-5356-7946-8
定　　价：20.00 元

出版说明

　　"朝临石门铭，暮写二十品。辛苦集为联，夜夜泪湿枕。"近代书法大家于右任先生的这首诗既指出了"集字"在书法学习中所起到的从"临摹"到"创作"的重要过渡作用，又道出了前人为"集字难"所苦的辛酸经历。虽然集字不易，但时至今日它仍是公认的最有效的书法学习方法。因此，我们为广大书法学习者、书法培训班学员以及书法水平等级考试或书法展赛的参与者编写了这套实用性极强的"集字创作指南"丛书。

　　本丛书选取了书法学习中最常见的八种经典碑帖，各成一册，借助先进的数位图像技术，由专家对选字笔画进行精心润饰后组成一幅幅完整的书法作品。对于作品中有而所选碑帖中没有的字，以同一书家其他碑帖中风格相近的字代替；如未找到风格相近的字，则用所选碑帖中出现的笔画偏旁拼合成字，并力求与原帖风格保持统一。内容上，每册集字创作指南均涵盖二字、四字、十字、十四字、二十字、二十八字和四十字作品，其幅式涉及横披、斗方、中堂、条幅、对联、扇面等基本形式，以期在最大程度上满足读者们多样化、差异化的书法创作需求。

　　希望本丛书能够对您的书法学习有所助益！

<div style="text-align:right">

编　者

2016 年 12 月

</div>

目录

书法作品的常见幅式 /1

二字作品 /6

清净　明德　道义 /6

四字作品 /8

安家乐业　上善若水　文修武备 /8

十字作品 /11

无私德乃大,不欺心自安 /11　　江流天地外,山色有无中 /12
明月松间照,清泉石上流 /14　　行到水穷处,坐看云起时 /15

十四字作品 /17

日月每从肩上过,山河长在掌中看 /17
每闻善事心先喜,得见奇书手自抄 /19
每临大事有静气,不信今时无古贤 /21

二十字作品 /23

《蝉》/23　　《渡汉江》/26　　《剑客》/29
《马诗二十三首(其四)》/32　　《题天柱山图》/35
《杂诗三首(其二)》/38　　《闻雁》/41　　《风》/44

二十八字作品 /47

《冬夜读书示子聿》/47　　《泊船瓜洲》/51　　《芙蓉楼送辛渐》/55
《早春呈水部张十八员外郎》/59　　《清明》/63
《竹石》/67　　《己亥杂诗》/71

四十字作品 /75

《杂兴》/75

书法作品的常见幅式

横披

 横披又叫"横幅"，一般指宽度是长度的两倍或两倍以上的横式作品。字数不多时，从右到左写成一行，字距略小于左右两边的空白。字数较多时竖写成行，各行从右写到左。常用于书房或厅堂侧的布置。

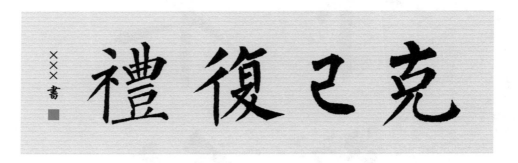

斗方

 斗方是指长宽尺寸相等或相近的作品形式。斗方四周留白大致相同，落款位于正文左边，款识上下不宜与正文平齐，以避免形式呆板。

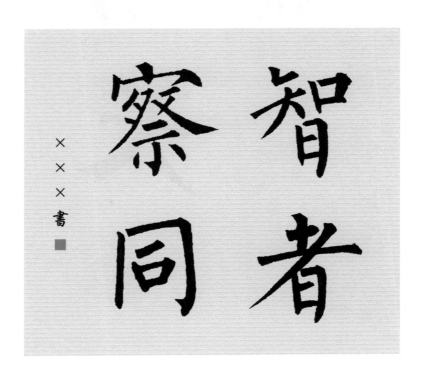

中堂

　　中堂是尺幅较大的竖式作品,长度通常接近宽度的两倍,常以整张宣纸(四尺或三尺)写成,多悬挂于厅堂正中。

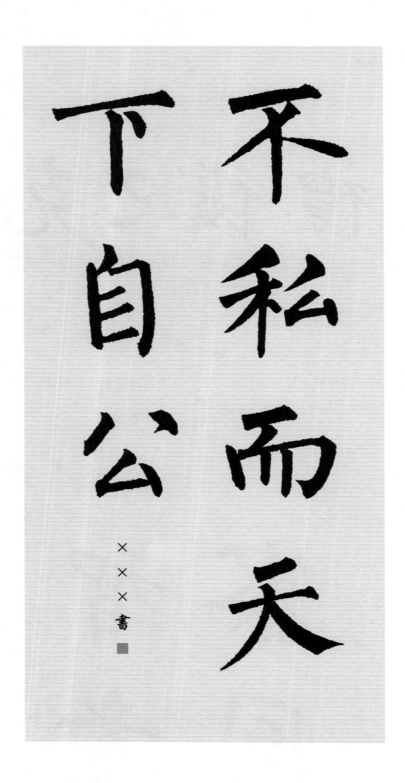

条幅

　　条幅是宽度不及中堂的竖式作品，长度是宽度的两倍以上，以四倍于宽度的最为常见，通常以整张宣纸竖向对裁而成。条幅适用面最广，一般斋、堂、馆、店皆可悬挂。

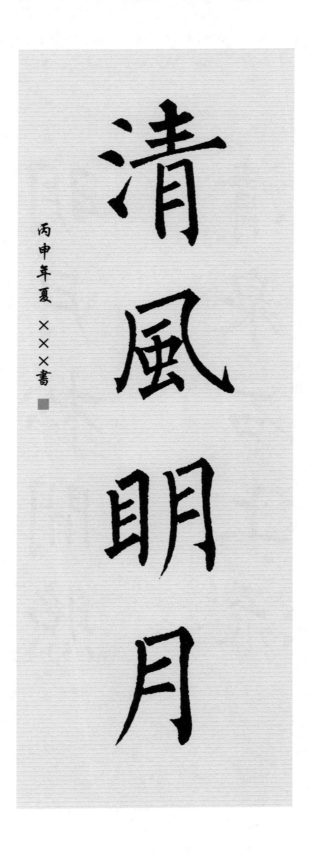

对联

　　对联又叫"楹联"，是用两张相同的条幅书写一组对偶语句所组成的书法作品形式。上联居右，下联居左。字数不多的对联，单行居中竖写。布局要求左右对称，天地对齐，上下承接，相互对比，左右呼应，高低齐平。上款写在上联右边，位置较高；下款写在下联左边，位置稍低。只落单款时，则写在下联左边中间偏上的位置。对联多悬挂于中堂两边。

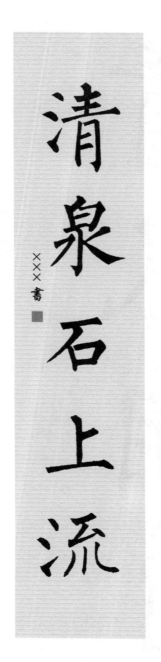 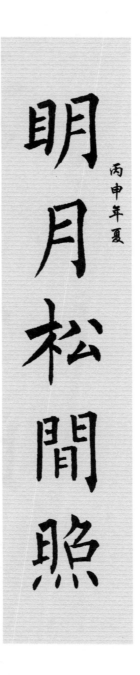

扇面

扇面可分为团扇扇面和折扇扇面。

团扇扇面的形状多为圆形,其作品可随形写成圆形,也可写成方形,或半方半圆,其布白变化丰富,形式多种多样。

折扇扇面形状上宽下窄,有弧线,有直线,形式多样。可利用扇面宽度,由右到左写2~4字;也可采用长行与短行相间,每两行留出半行空白的方式,写较多的字,在参差变化中,写出整齐均衡之美;还可以在上端每行书写二字,下面留大片空白,最后落一行或几行较长的款,来打破平衡,以求参差变化。

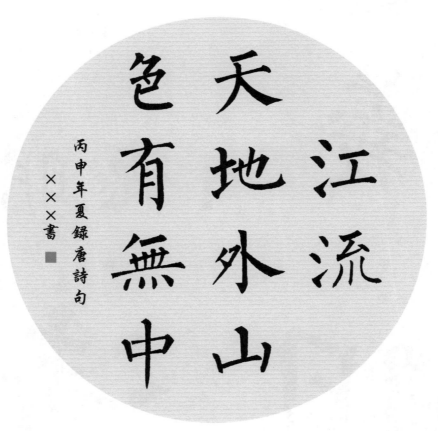

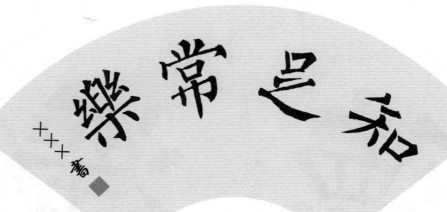

二字作品

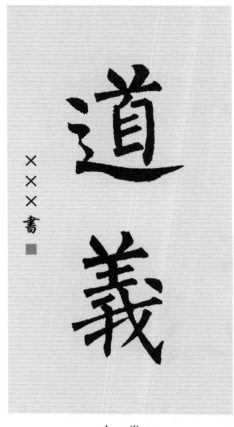

中堂

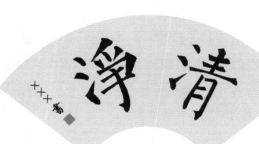

扇　面

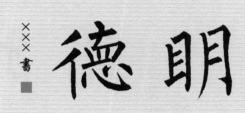

横　披

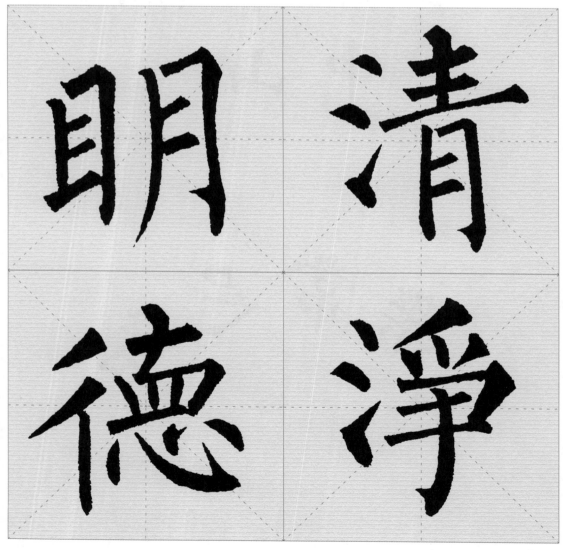

清静　明德

6

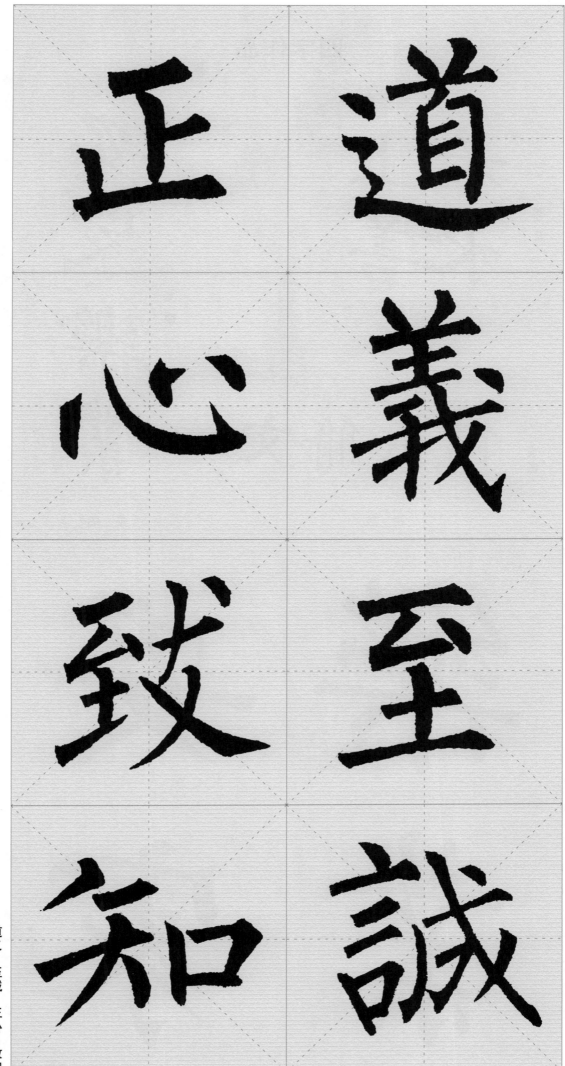

正 道

心 義

致 至

知 �.

四字作品

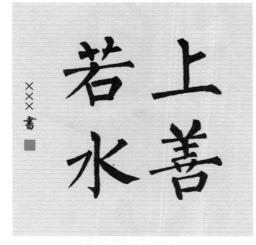

上善若水 ×××書

斗方

文脩武備 ×××書

橫披

安家樂業 ×××書

條幅

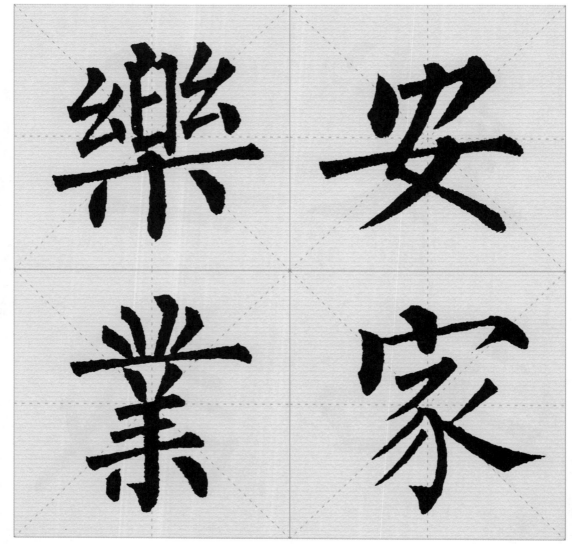

安家乐业

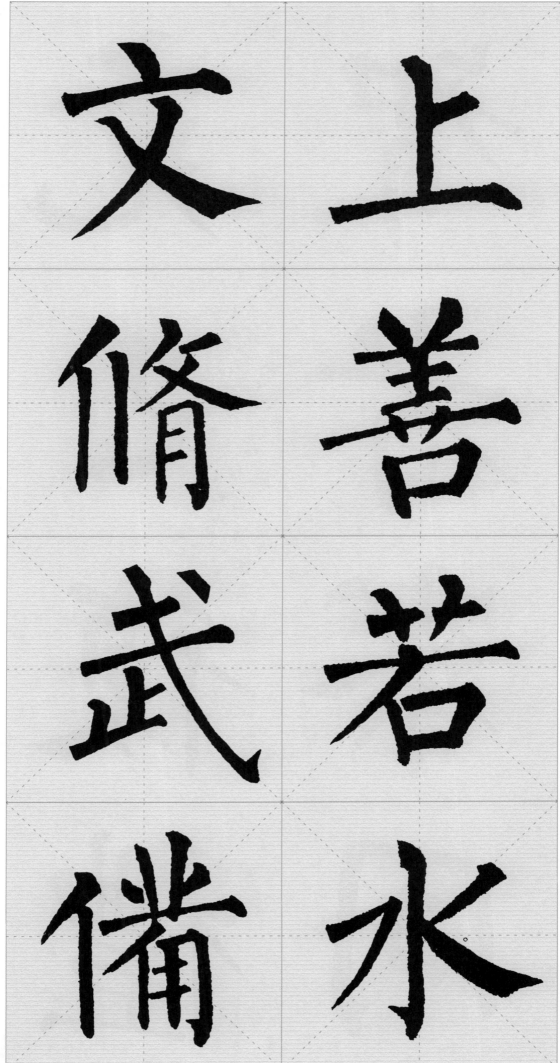

上 文

善 脩

若 武

水 備

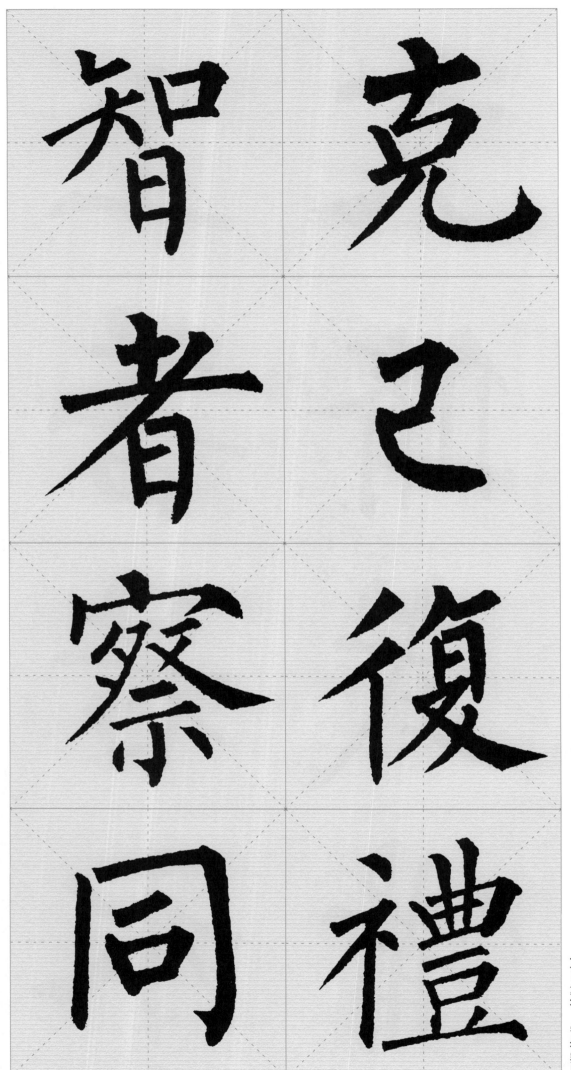

克己復礼　智者察同

德

乃

大

無

私

不

無私德乃大

不欺心自安

×××書 ■

对 联

无私德乃大，不

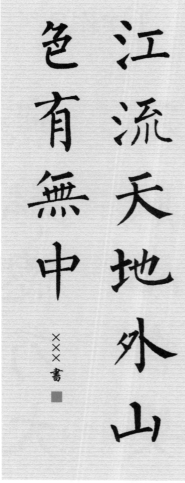

条　幅

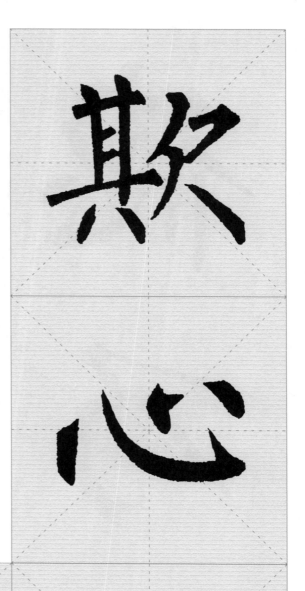

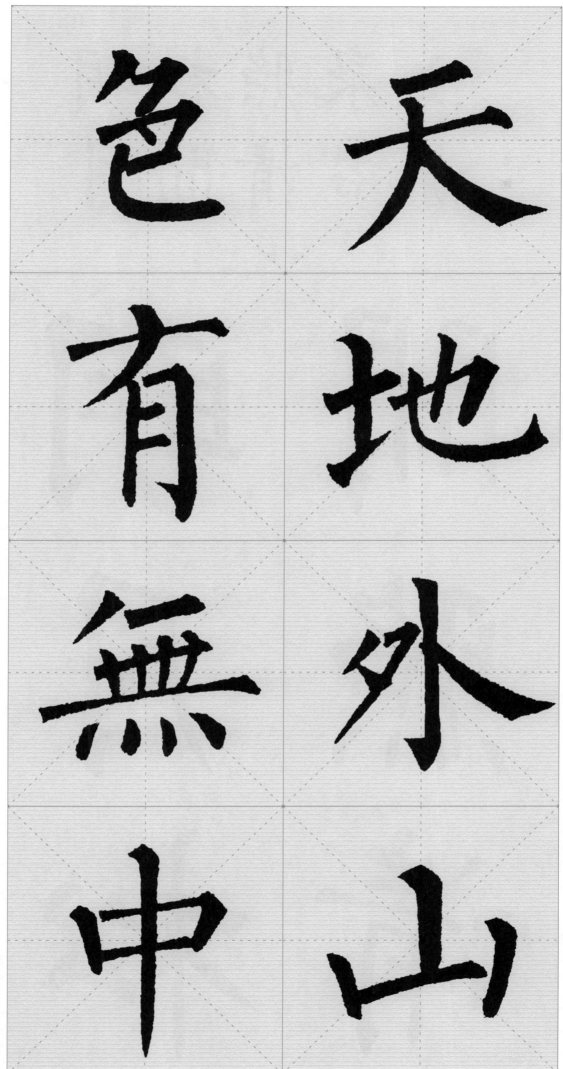

色 天
有 地
無 外
中 山

明月松間照，清泉石上流

×××
×××書■

明
月

松

間
照
清

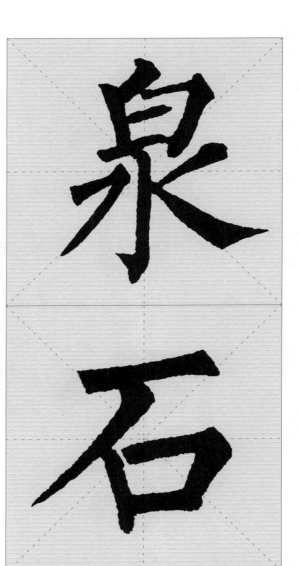

行到水窮
處坐看雲
起時

×××書 ■

斗方

泉石上流。

行到

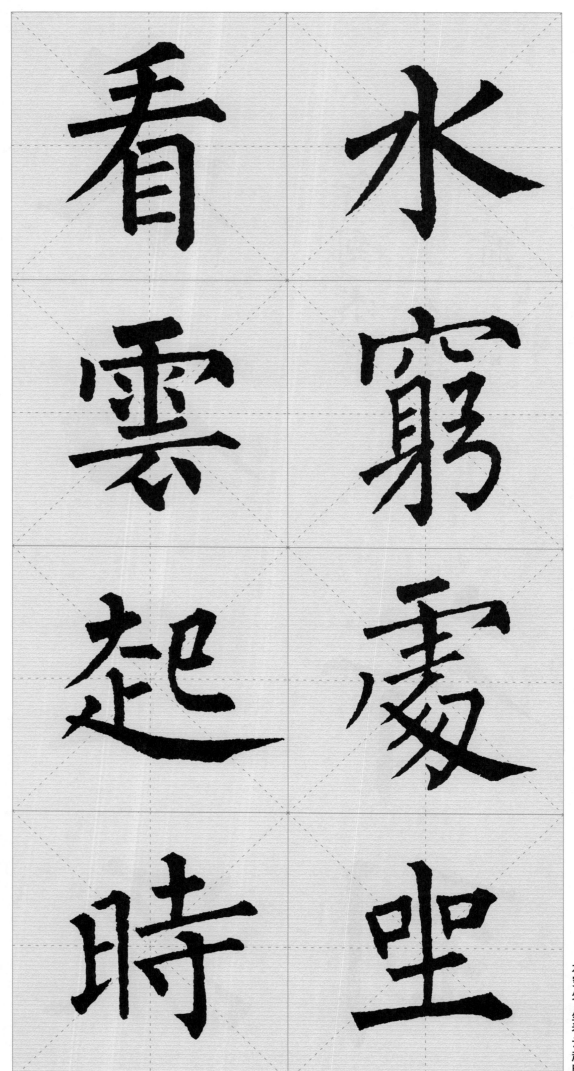

水穷处，坐看云起时。

十四字作品

日月每從肩上過
山河長在掌中看
×××書 ■

对联

每

從

肩

上

日

月

日月每从肩上

17

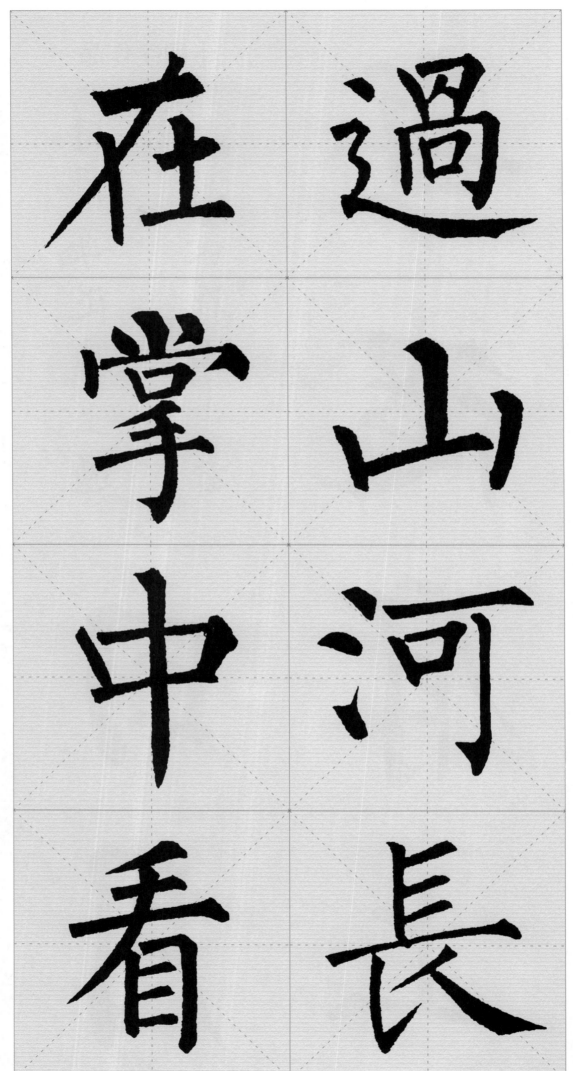

過山河
在掌長
中看

每聞善
事心先
喜得見
奇書得
自抄手

×××書

横披

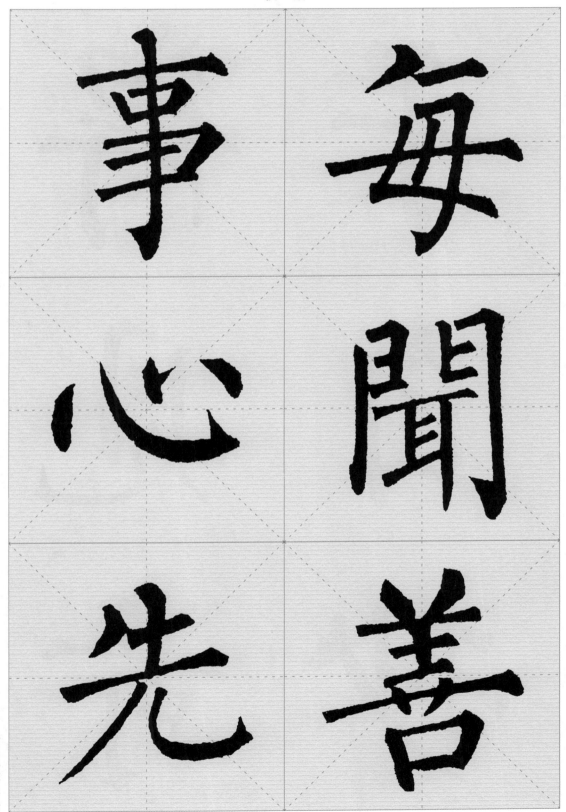

每闻善事心先

19

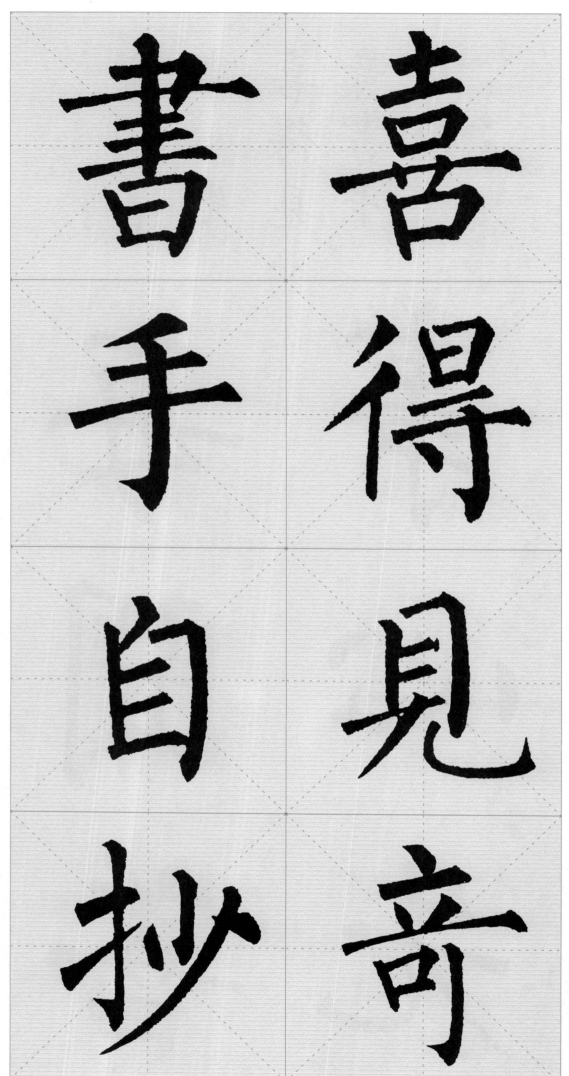

喜 得 見 奇

書 手 自 抄

大

事

每臨大事有靜
氣不信今時無
古賢

××× 書 ■

中堂

有

靜

每

臨

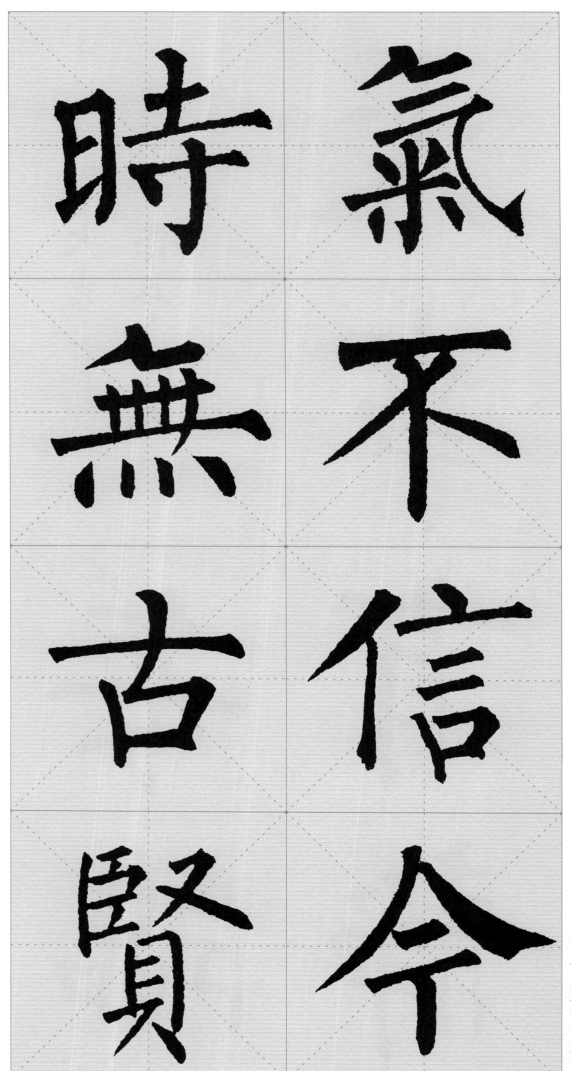

二十字作品

《蟬》（虞世南）

垂緌飲清露流
響出疏桐居高
聲自遠非是藉
秋風

唐虞世南詩一首
×××書 ■

中 堂

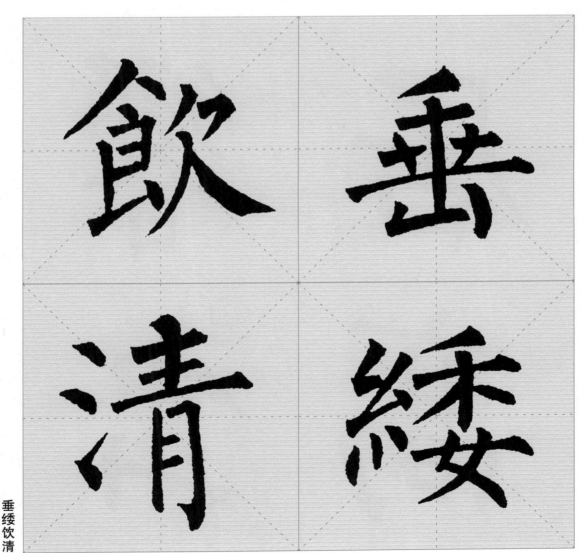

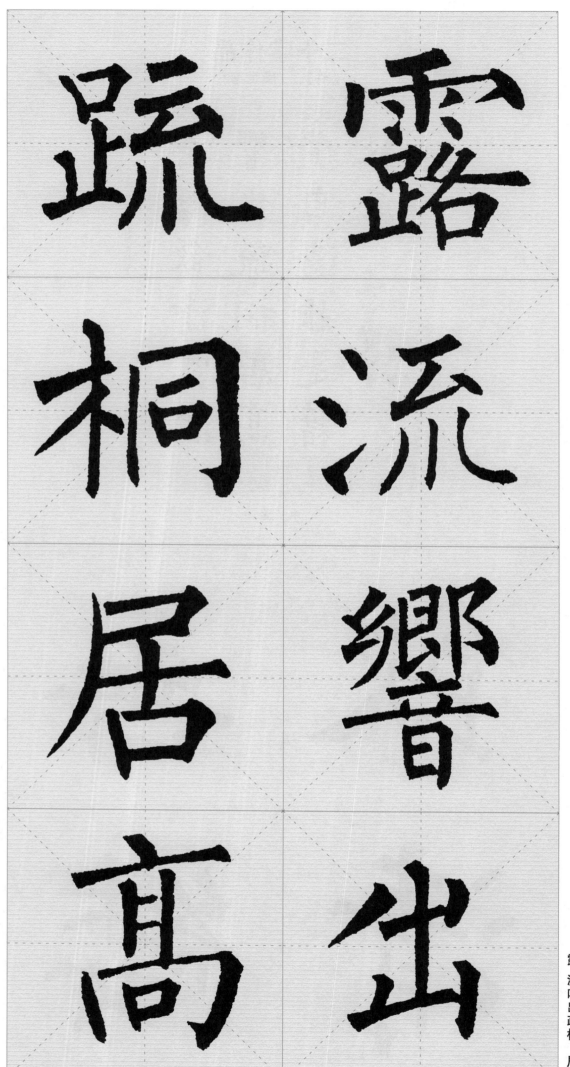

露

流

響

出

疏

桐

居

高

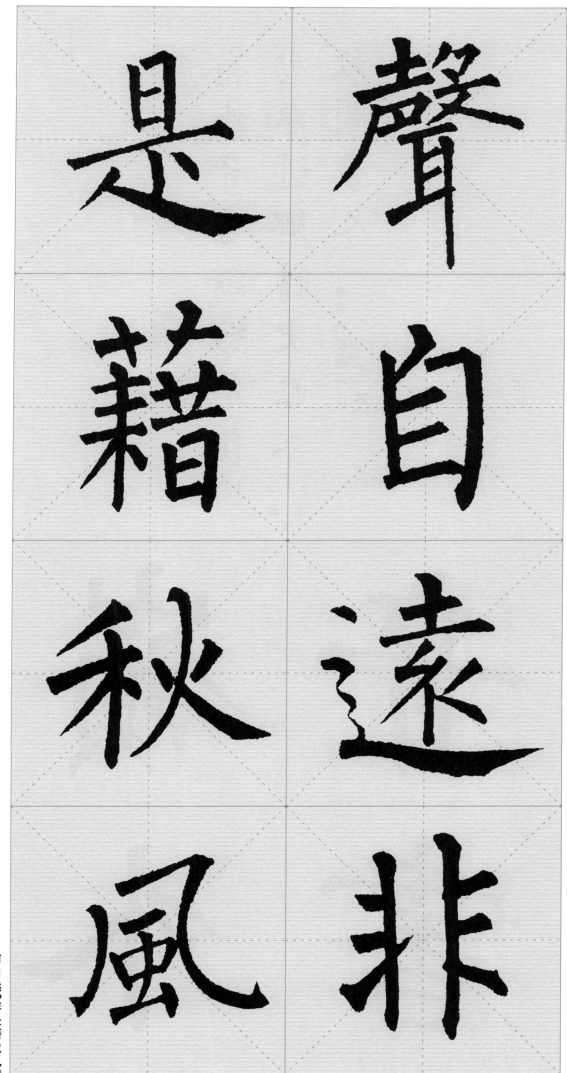

聲自遠，

是藉秋

《渡汉江》 （宋之问）

嶺外音書斷經冬復
歷春近鄉情更怯不
敢問來人

唐宋之問詩一首
×××書

条 幅

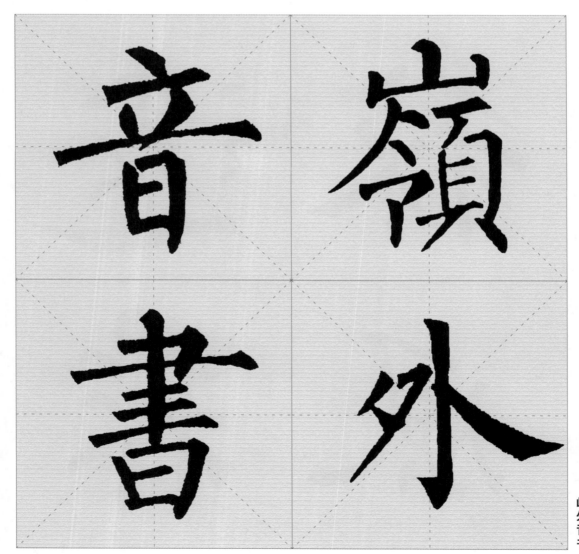

26

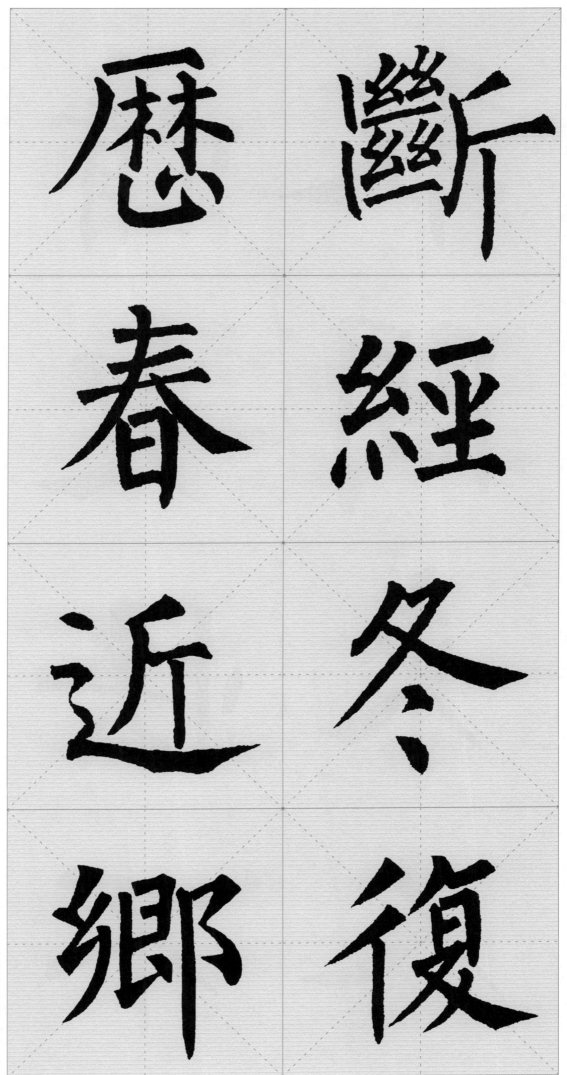

斷歷春近鄉經冬復

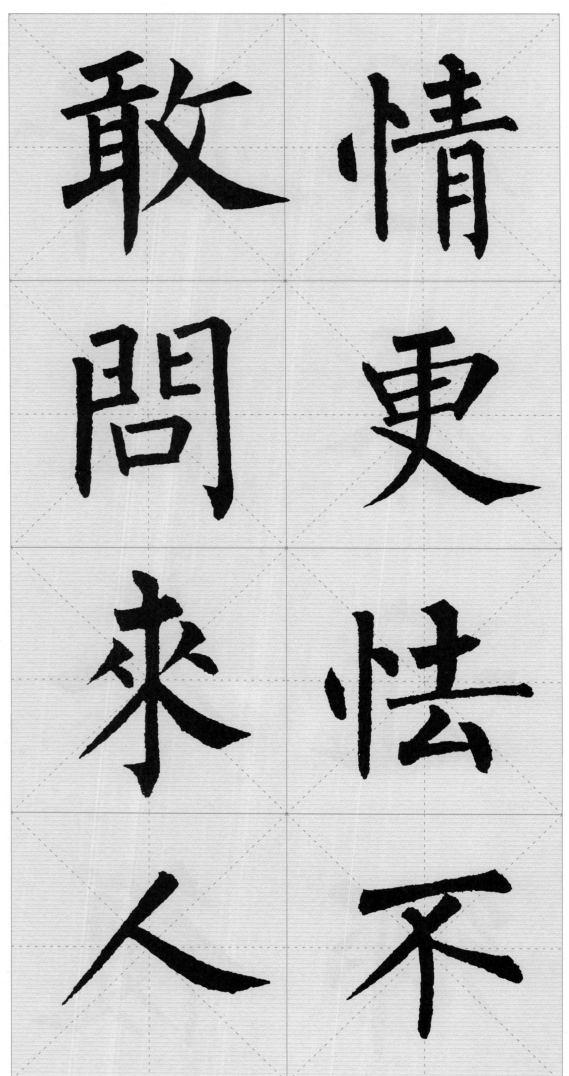

情敢問來人

情更更怯不

《剑客》（贾岛）

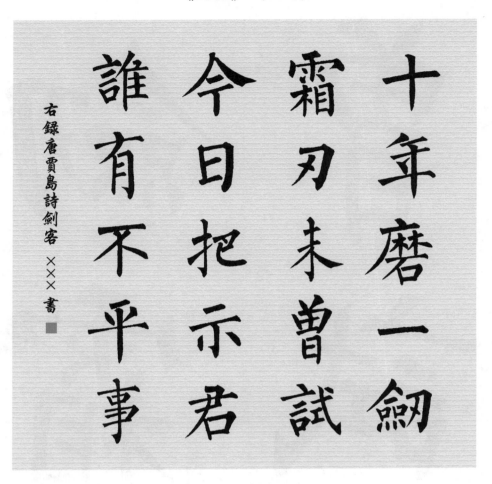

右録唐賈島詩劍客 ××× 書

十年磨一劍
霜刃未曾試
今日把示君
誰有不平事

斗 方

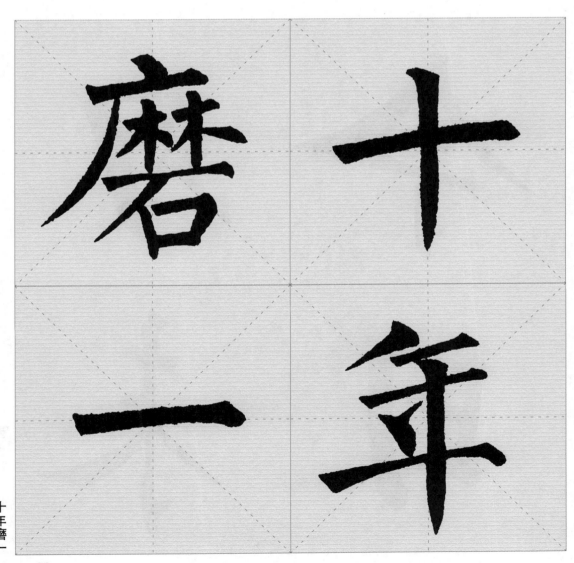

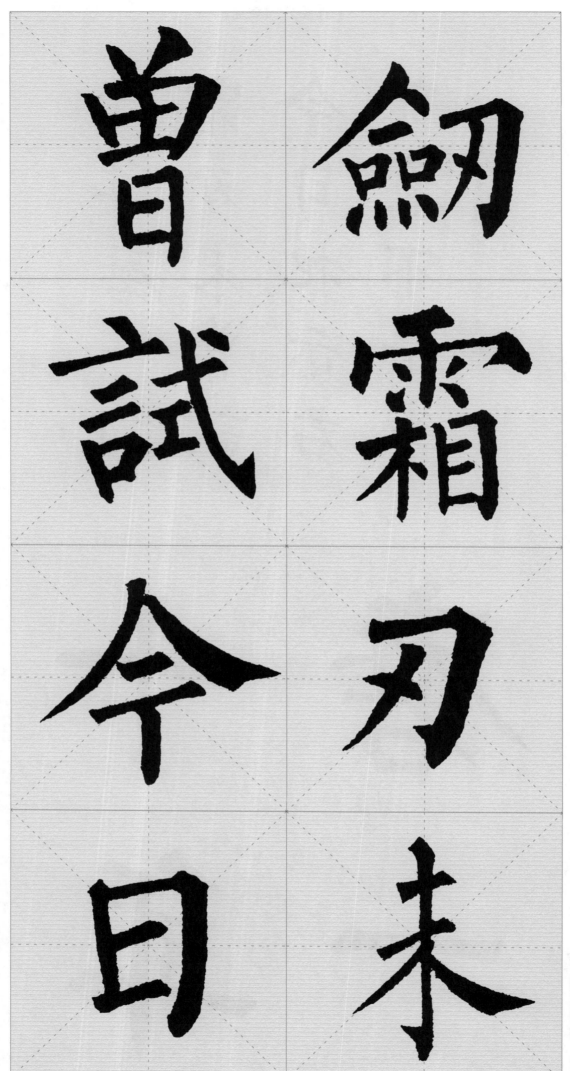

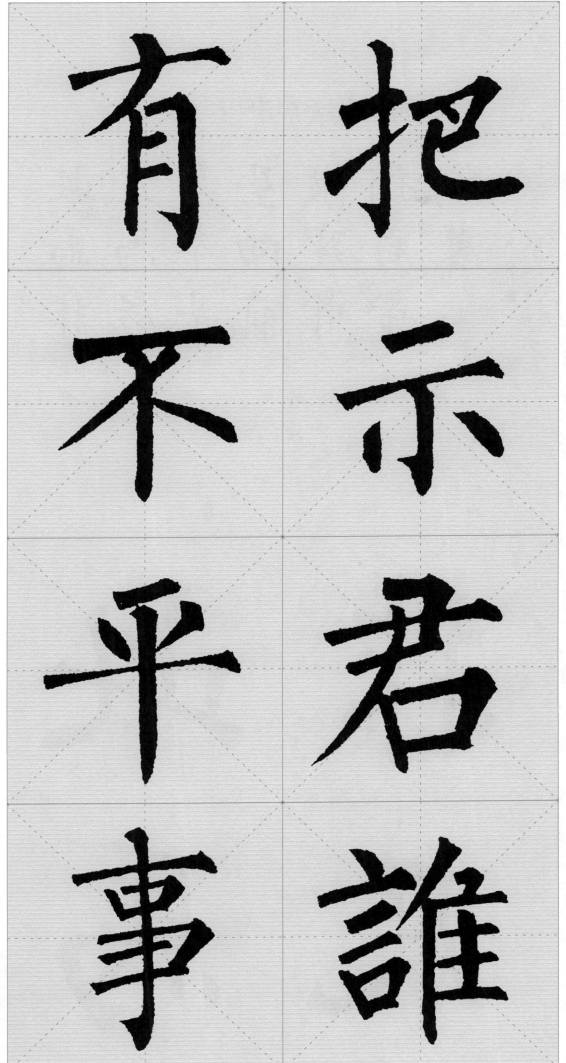

把示君

有不平

《马诗二十三首(其四)》 (李贺)

铜　猶　敲　星　星　凡　此
聲　自　瘦　向　本　馬　馬
　　帶　骨　前　是　房　非
×××書 ■

横　披

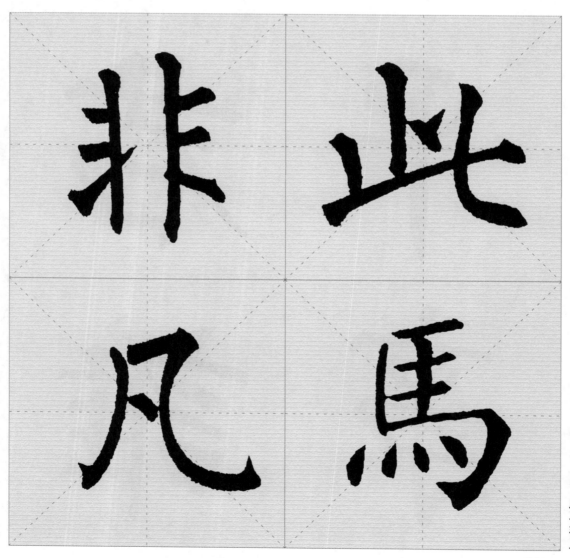

此马非凡

32

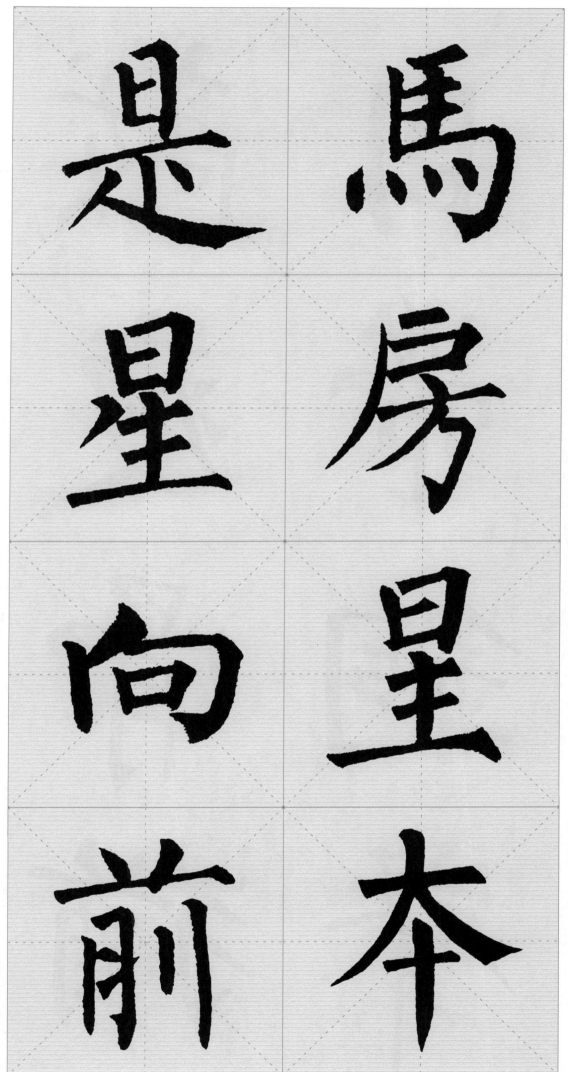

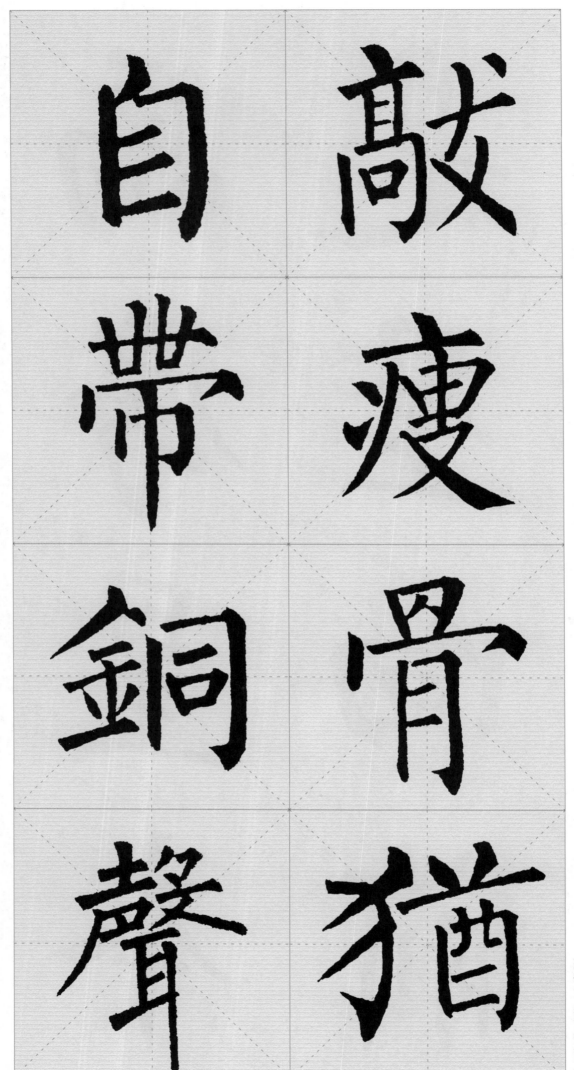

《题天柱山图》 （戴叔伦）

拔翠五
雲中擎天
不計功誰能凌
絶頂看取
日昇東

戴叔倫詩一首
×××書 ■

扇 面

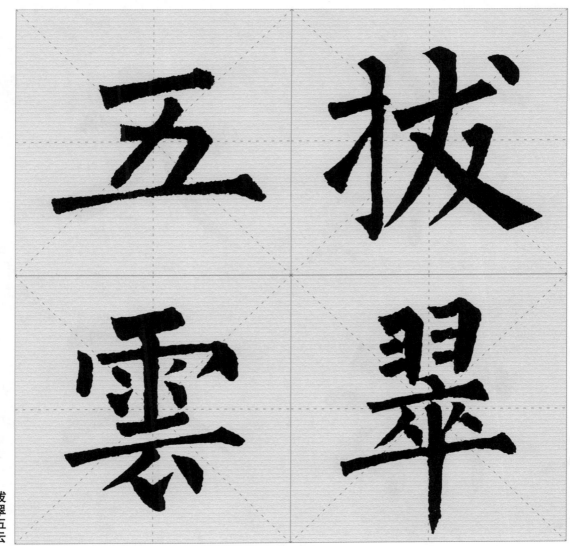

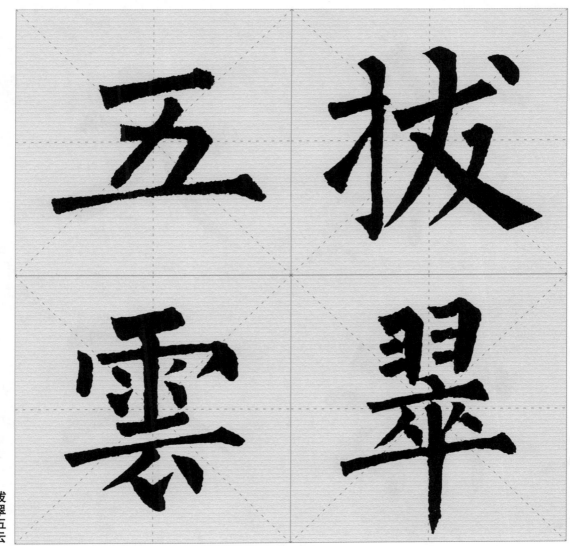

拔翠五云

35

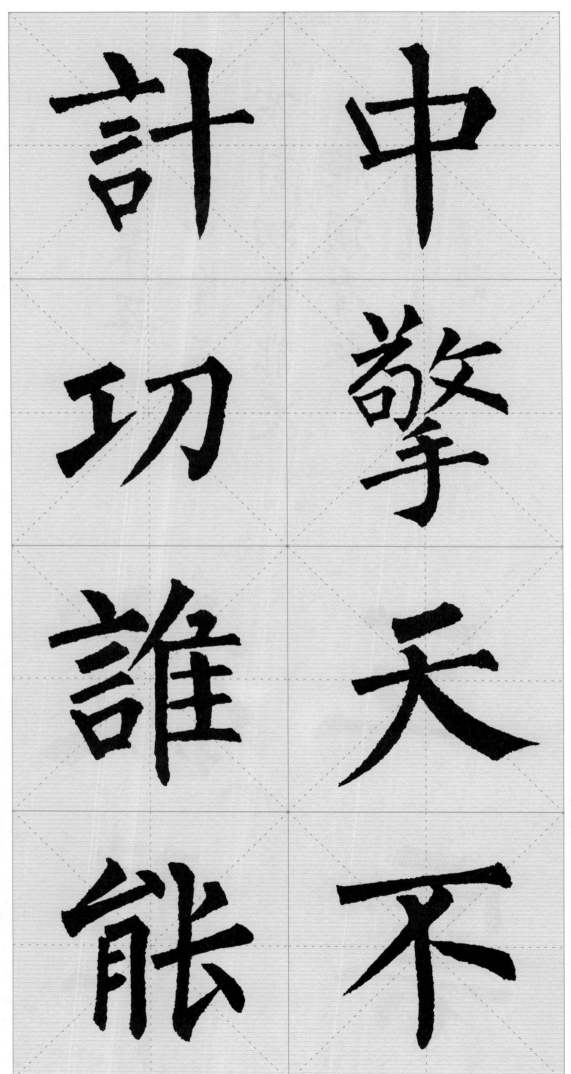

中擎天不計功誰能

中，擎天不计功。谁能

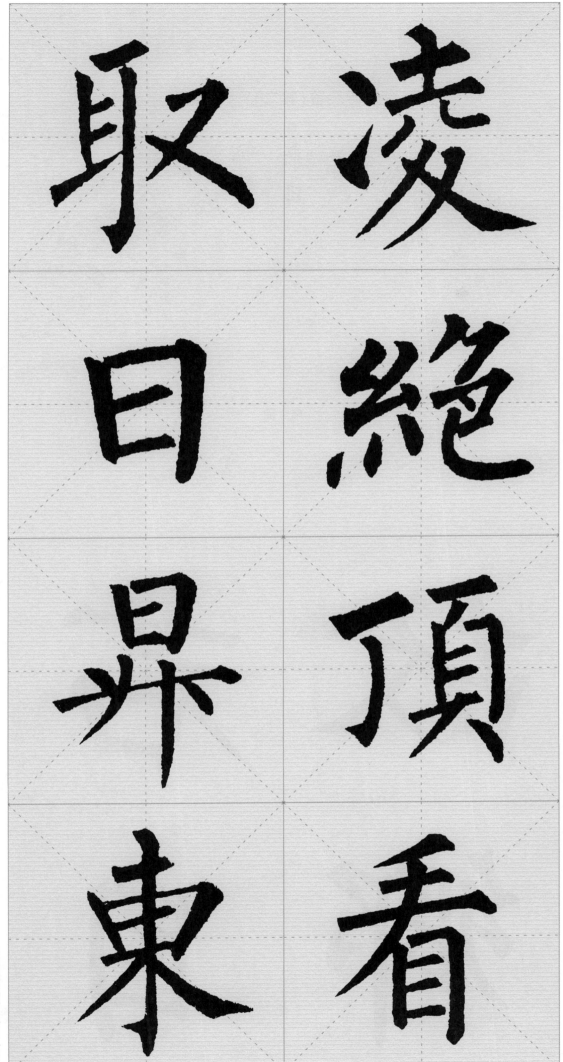

凌絶頂看

取日昇東

《杂诗三首(其二)》 （王维）

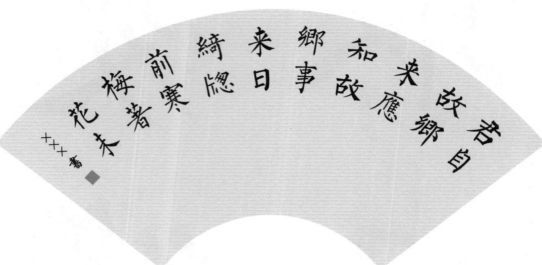

扇　面

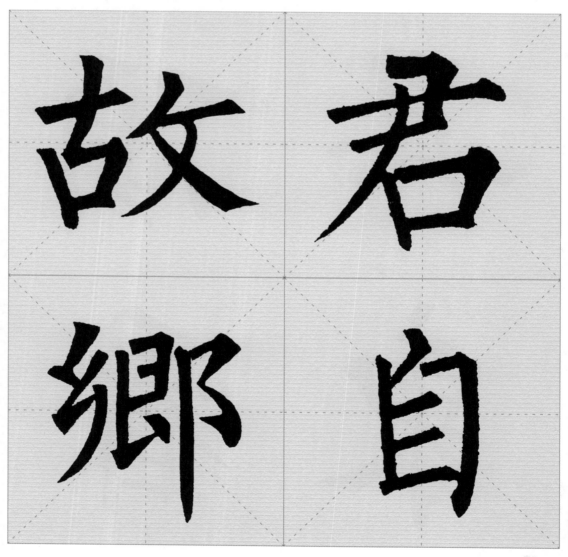

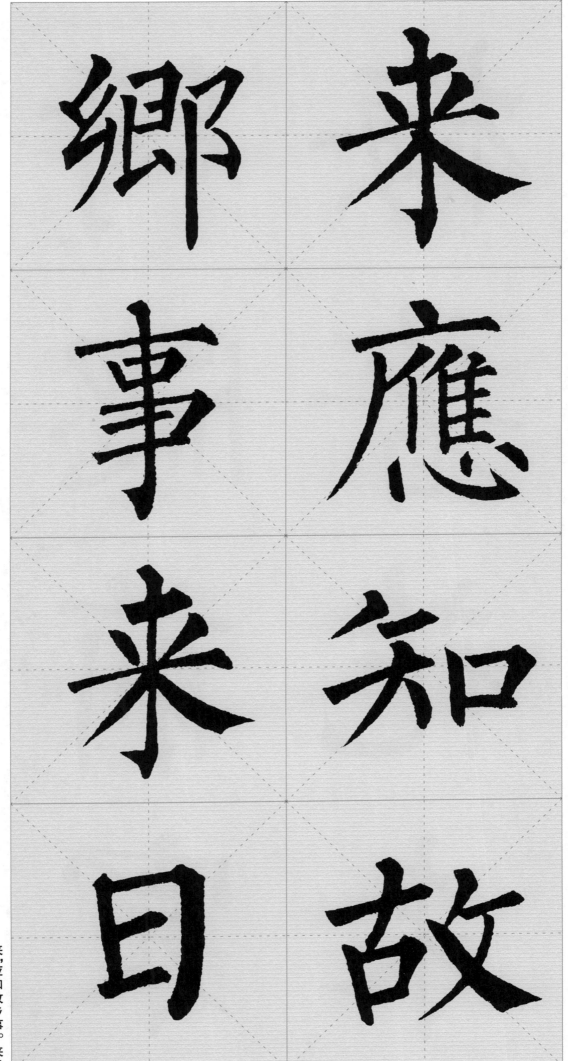

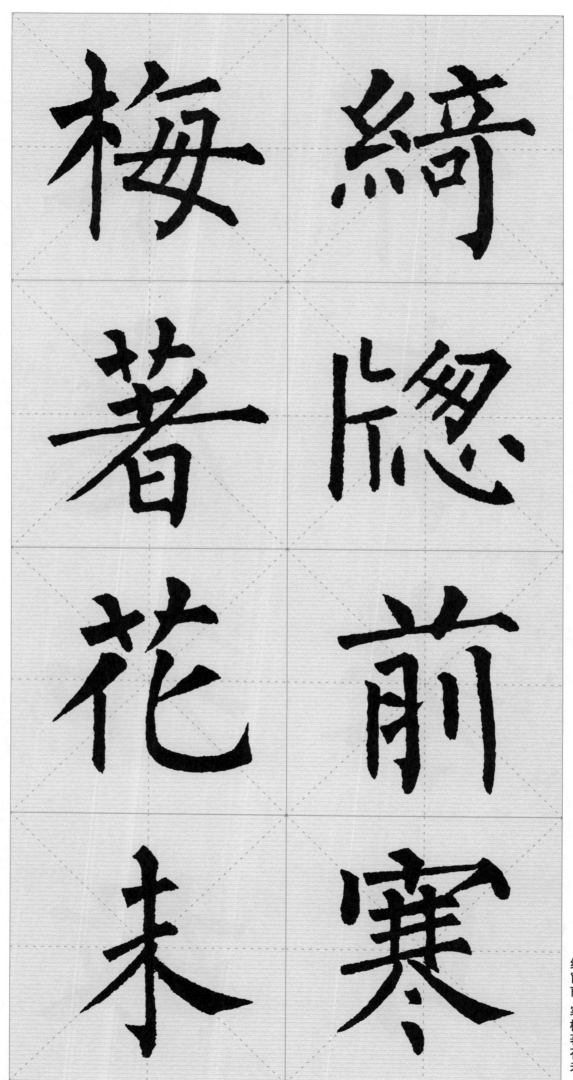

梅 綺

著 戀

花 前

未 寒

《闻雁》 （韦应物）

故園眇何處歸
思方悠哉淮南
秋雨夜高齋聞
雁來

章應物詩一首
××
×××
■

中　堂

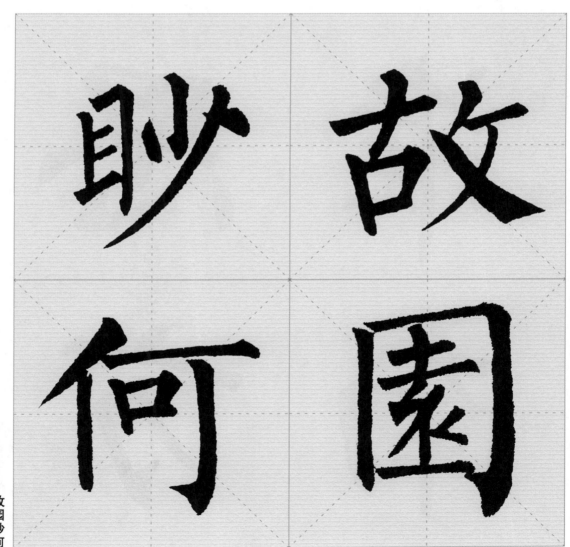

故园眇何

41

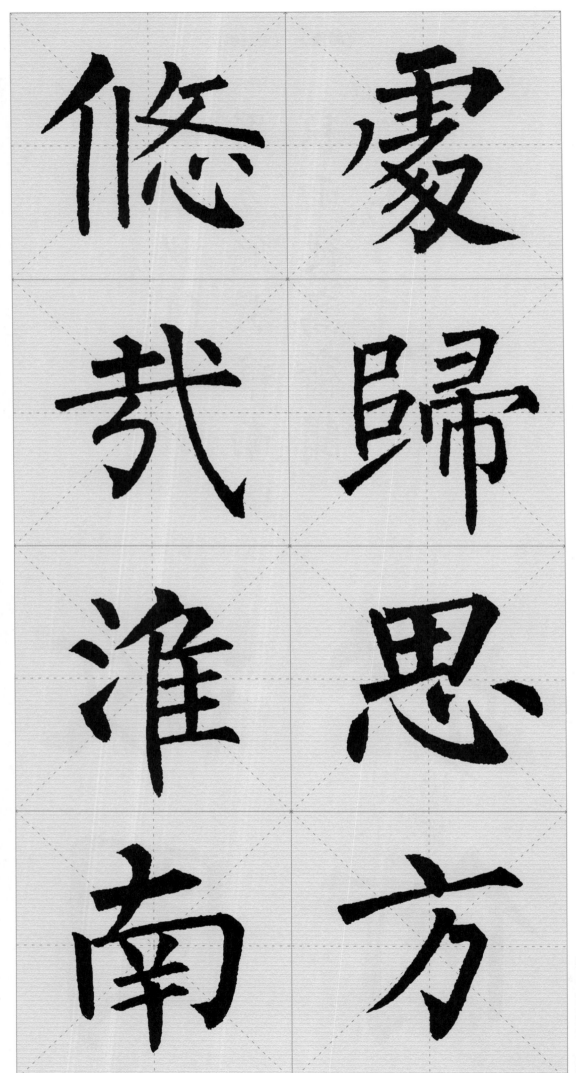

悠憂

哉歸

淮思

南方

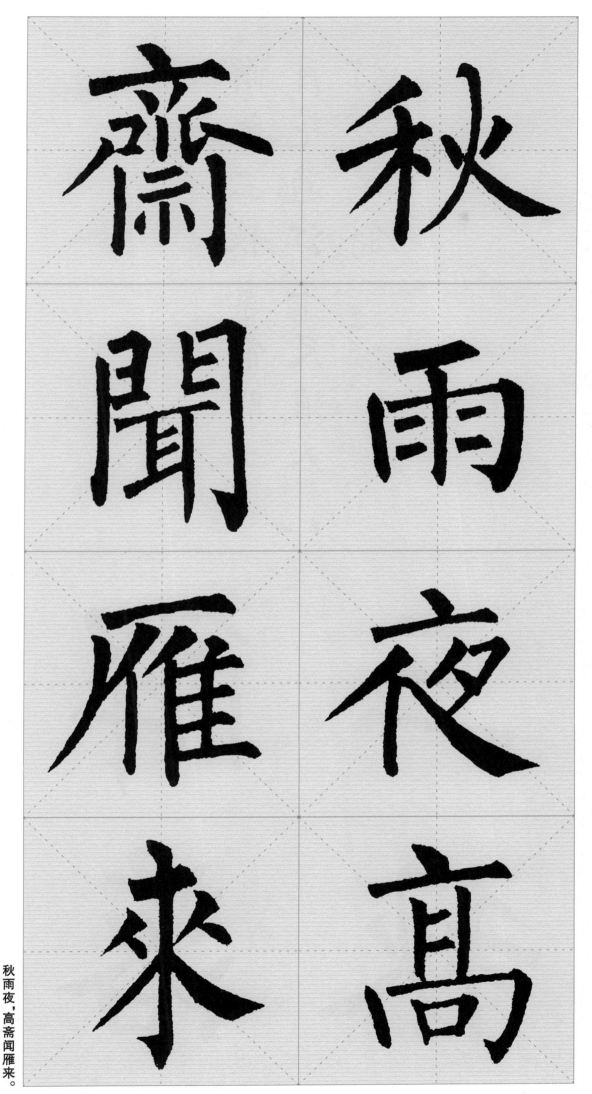

秋雨夜，高斋闻雁来。

解落三秋叶能开二
月花过江千尺浪入
竹万竿斜

李峤诗一首
× × ×
■

条　幅

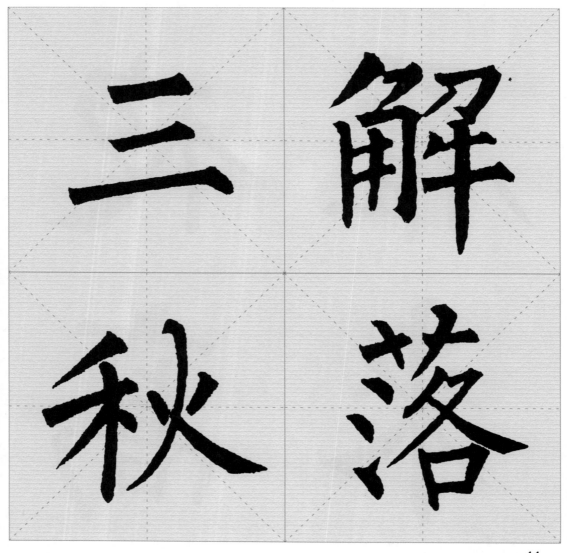

解落三秋

44

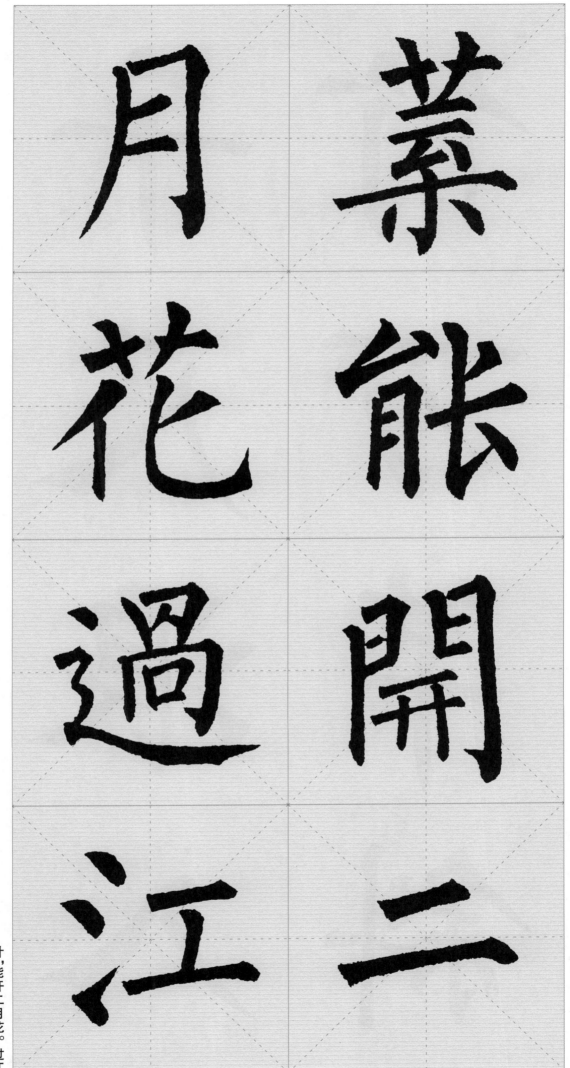

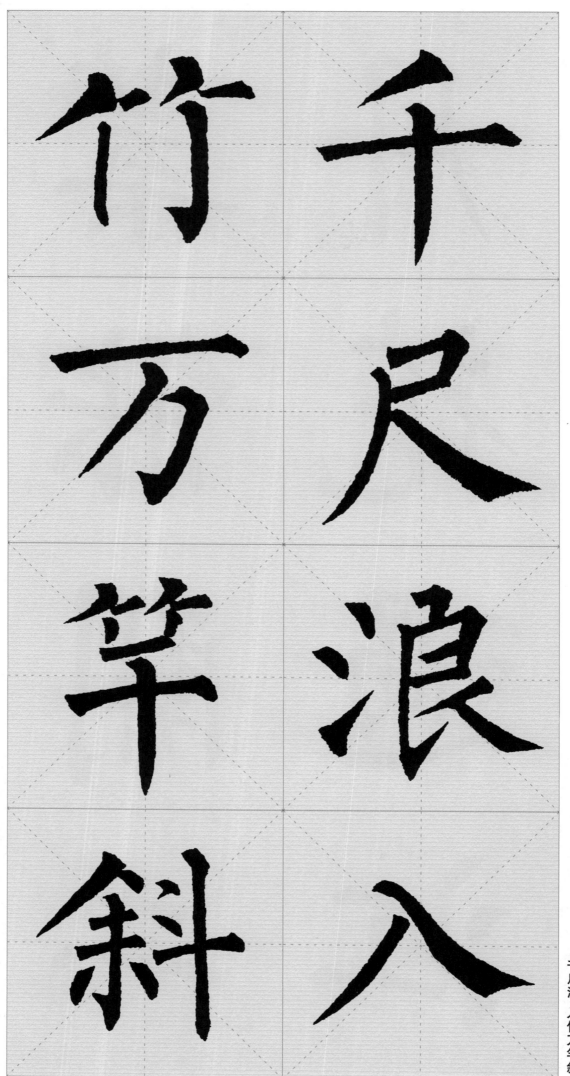

千尺浪，入竹万竿斜。

二十八字作品

《冬夜读书示子聿》 （陆游）

古人學問無遺力
少壯工夫老始成
紙上得來終覺淺
絕知此事要躬行
宋陸游詩一首×××書

中 堂

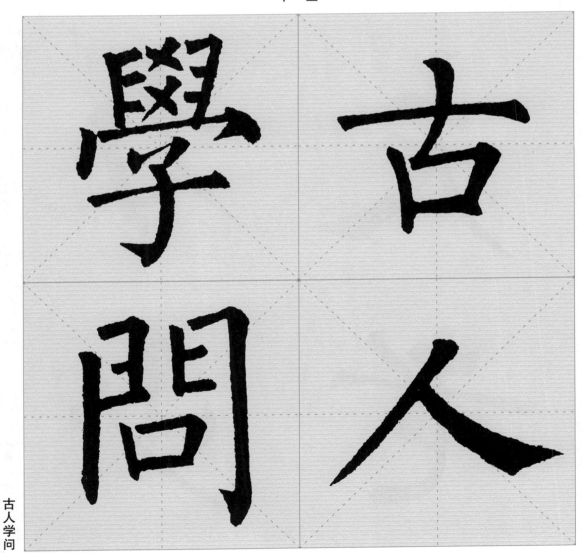

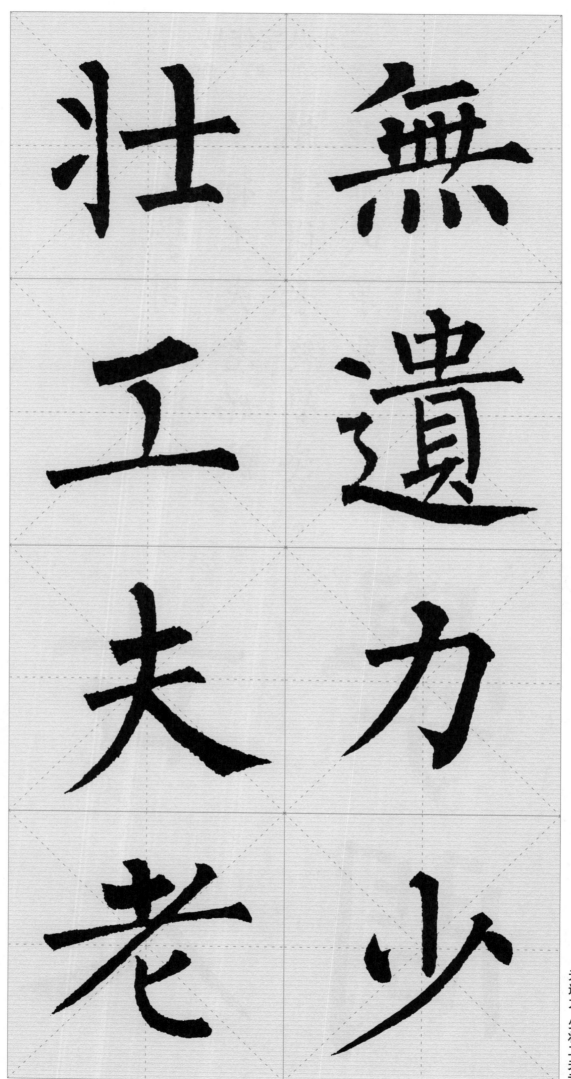

無壯
遺工
力夫
少老

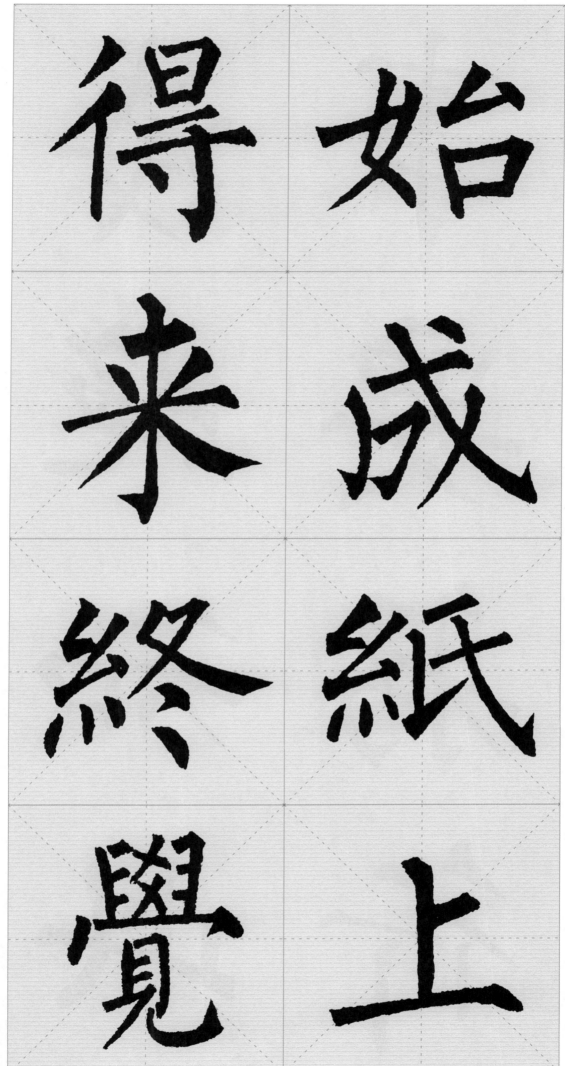

始
成
，
纸
上
得
来
终
觉

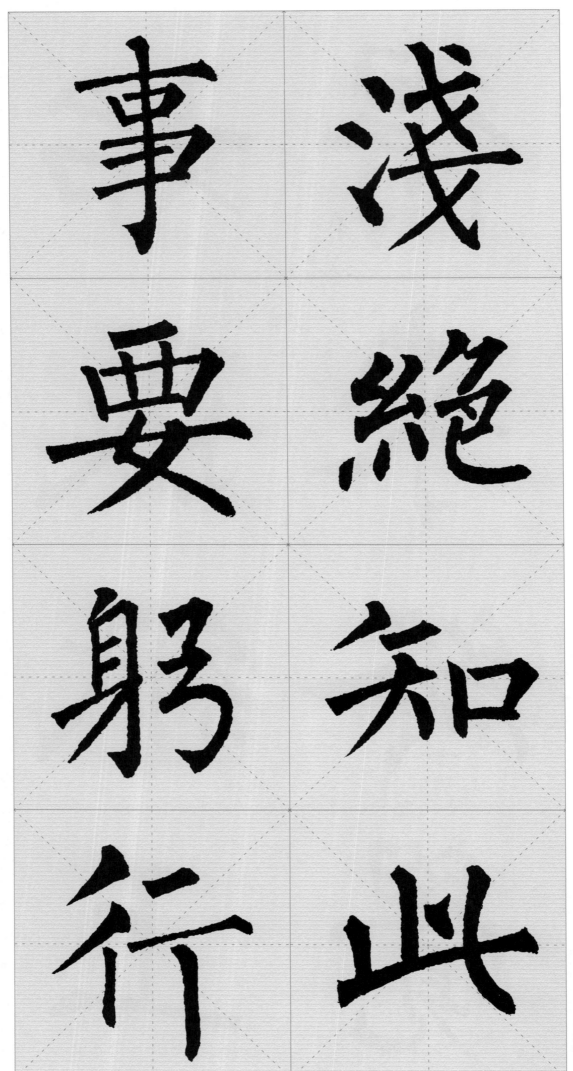

京口瓜洲一水間鍾山祇隔
數重山春風又綠江南岸明
月何時照我還 王安石詩一首
×
× ×
■

条　幅

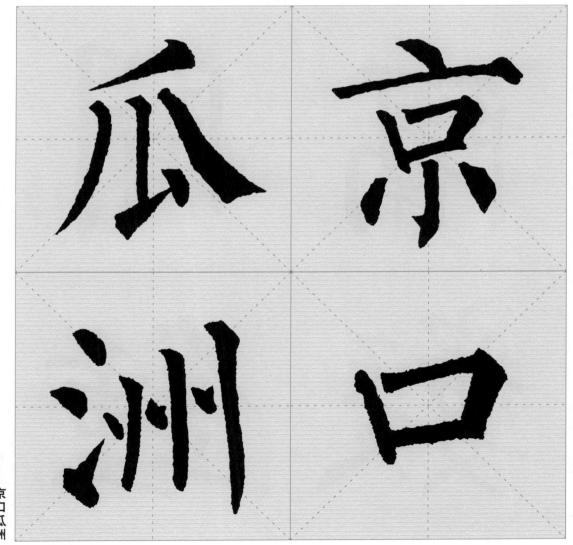

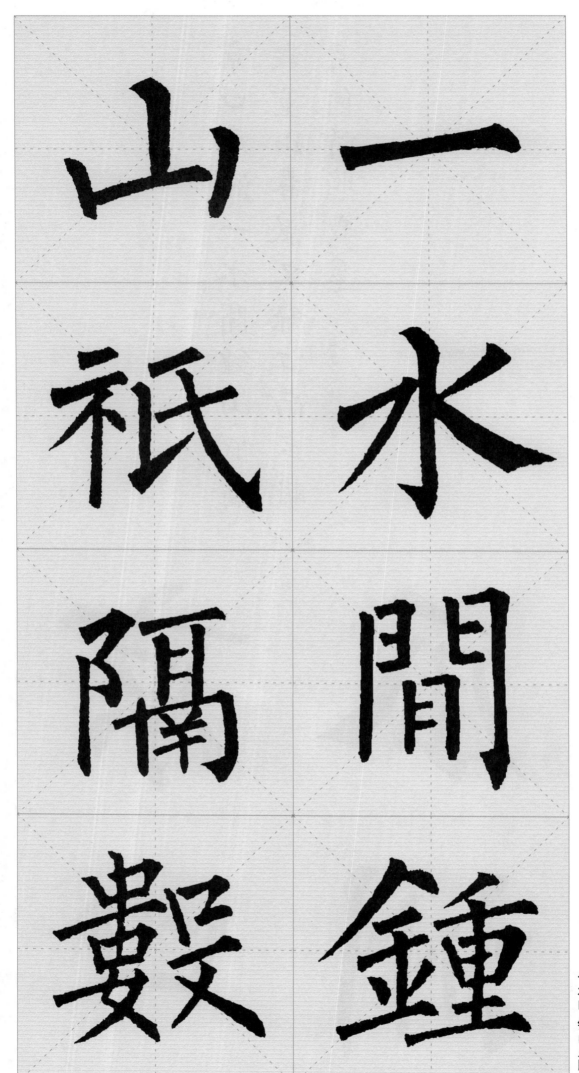

一水
山祇間
隔鍾
毃

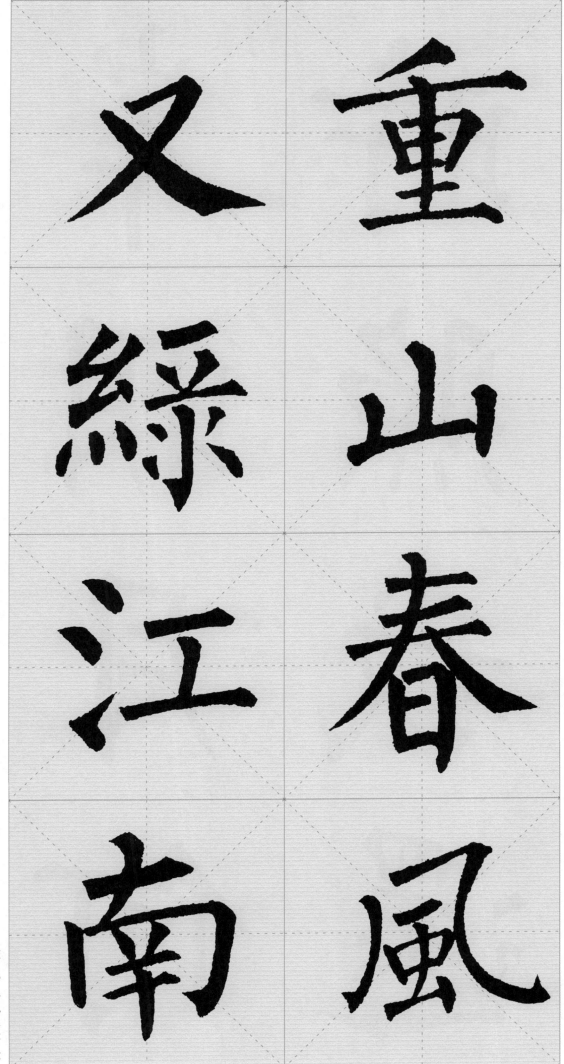

重山。春风又绿江南

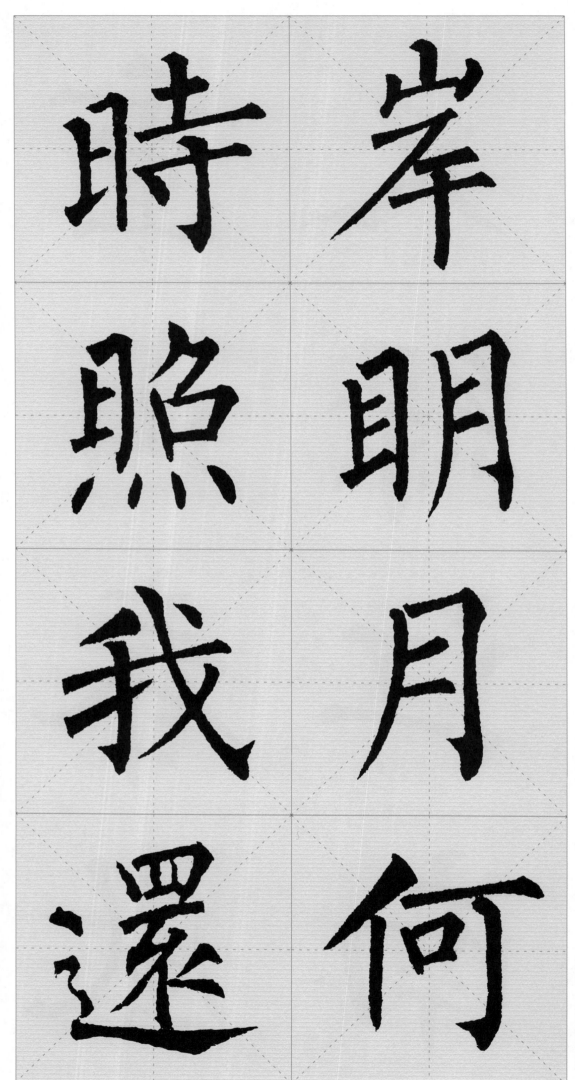

岸明月何

時照我還

《芙蓉楼送辛渐》 （王昌龄）

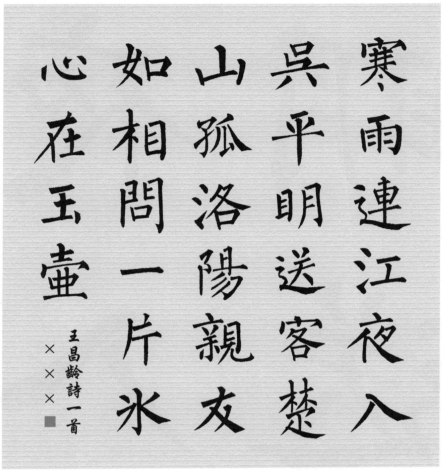

寒雨连江夜入
吴平明送客楚
山孤洛阳亲友
如相问一片冰
心在玉壶

王昌龄诗一首
×××

斗方

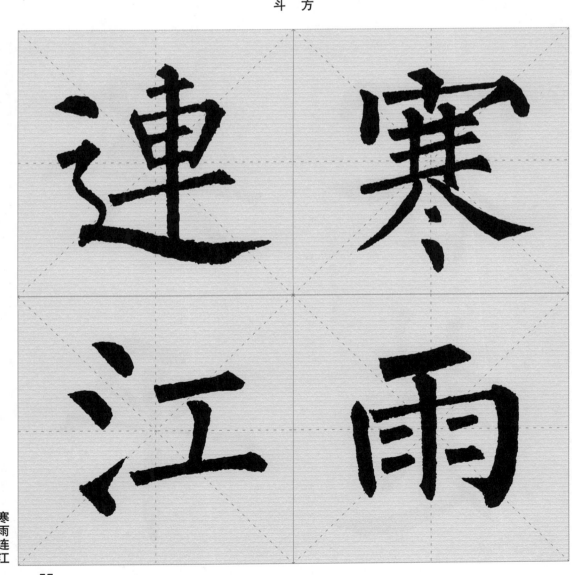

寒雨连江

55

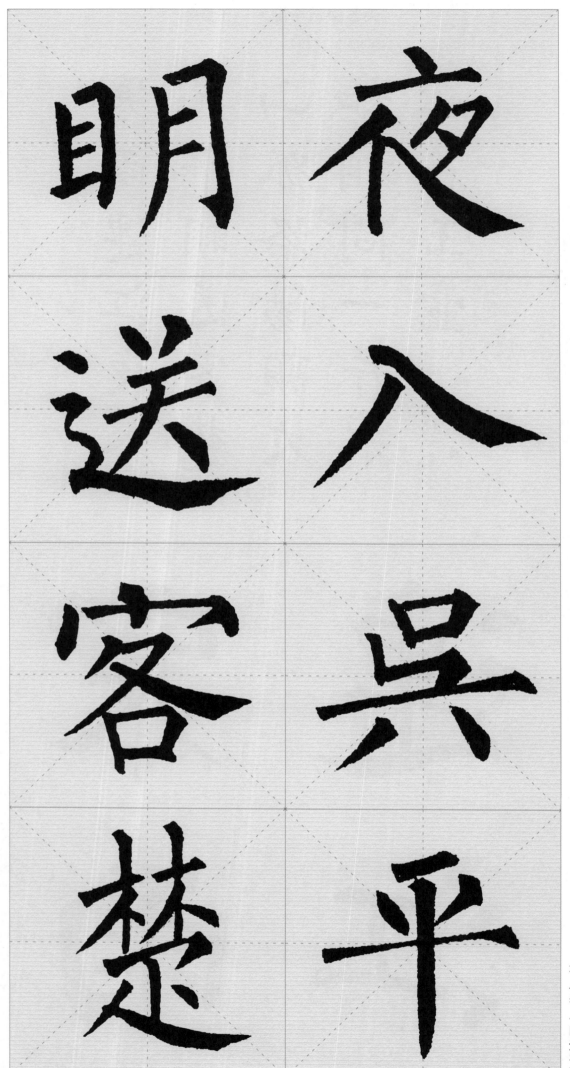

夜入吳

明 送

客 吳

楚 平

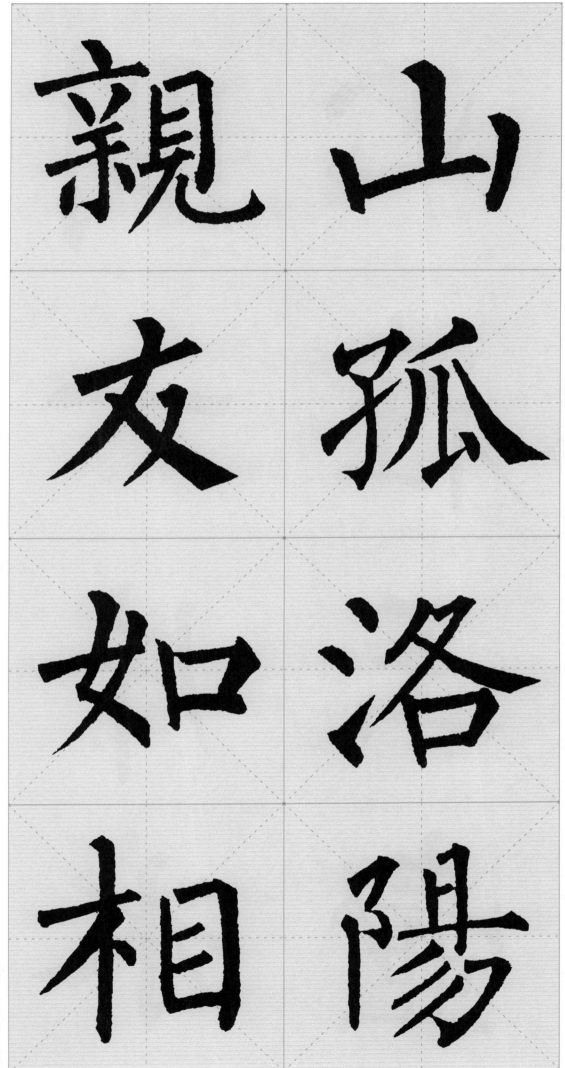

山
孤
洛
陽

親
友
如
相

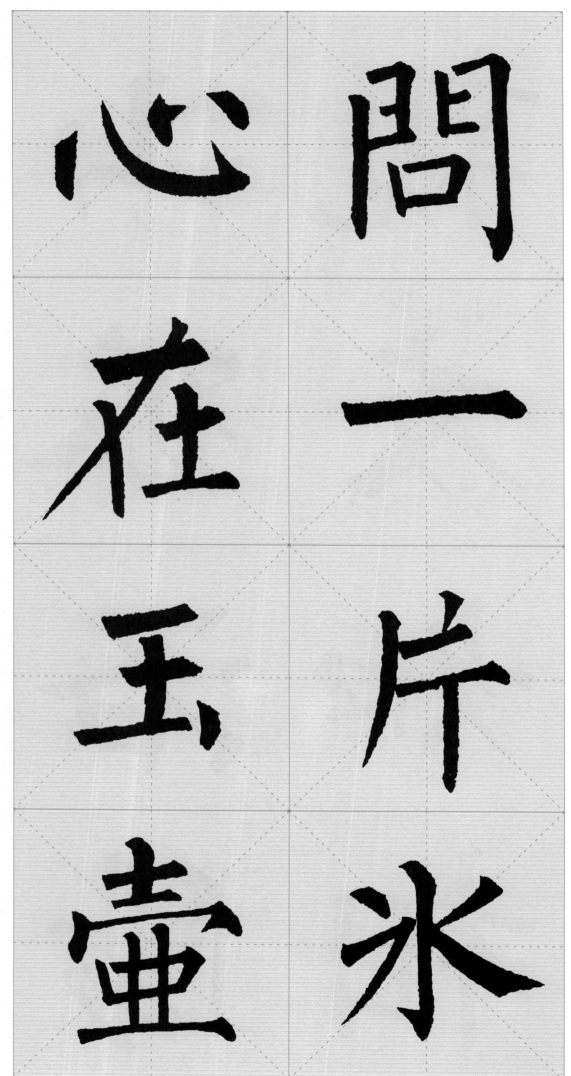

問一片氷

心在玉壺

《早春呈水部张十八员外郎》 （韩愈）

天街小雨
潤如酥草色遙
看近卻無最是
一年春好處絕
勝煙柳滿皇都

韓愈詩一首
××
××
×■

扇　面

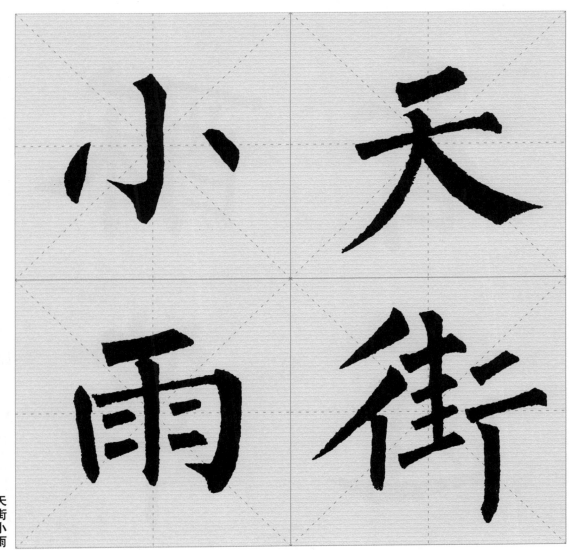

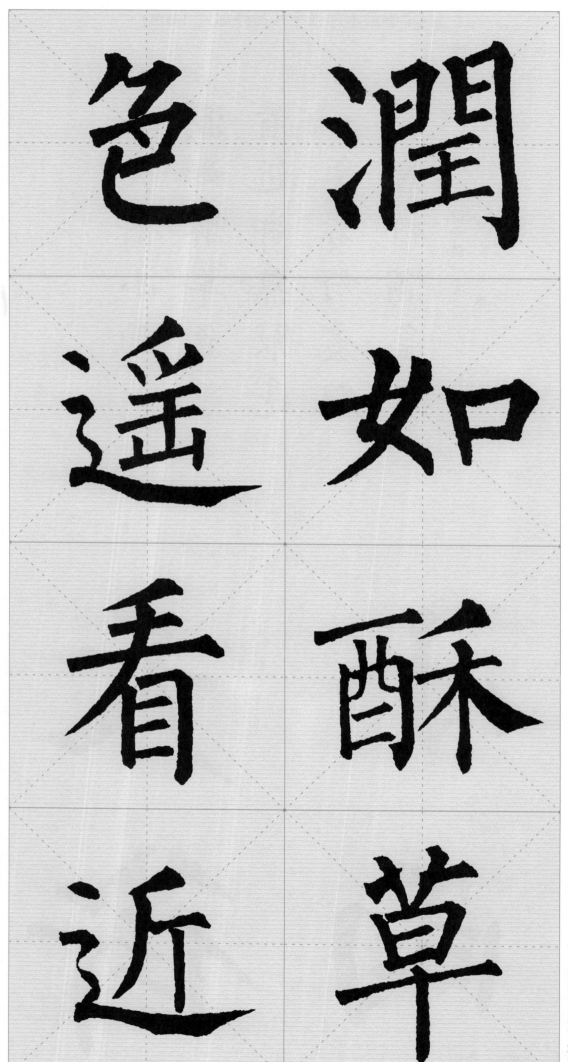

润

如

酥

草

色

遥

看

近

《清明》 (杜牧)

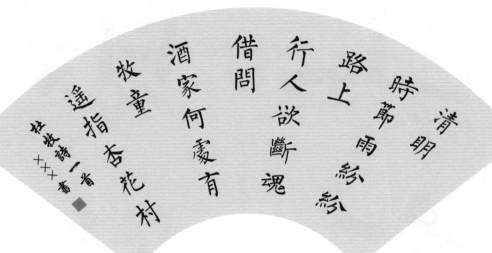

扇 面

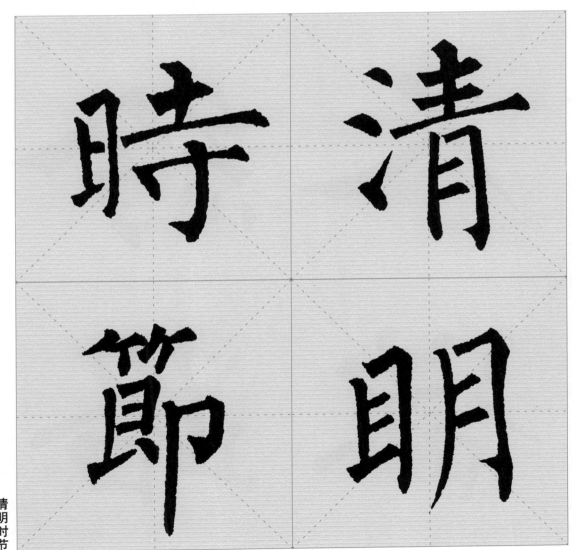

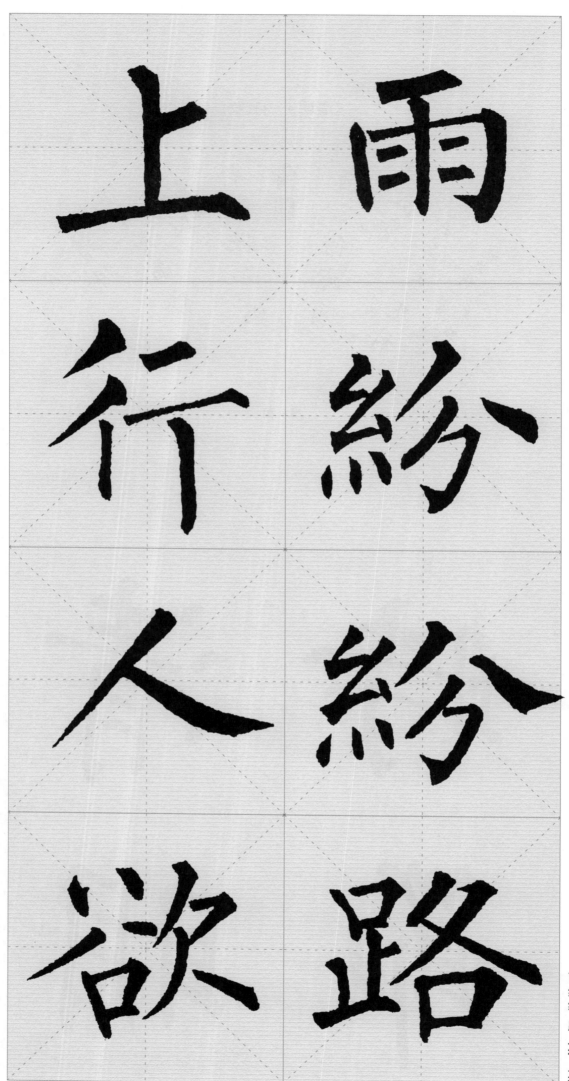

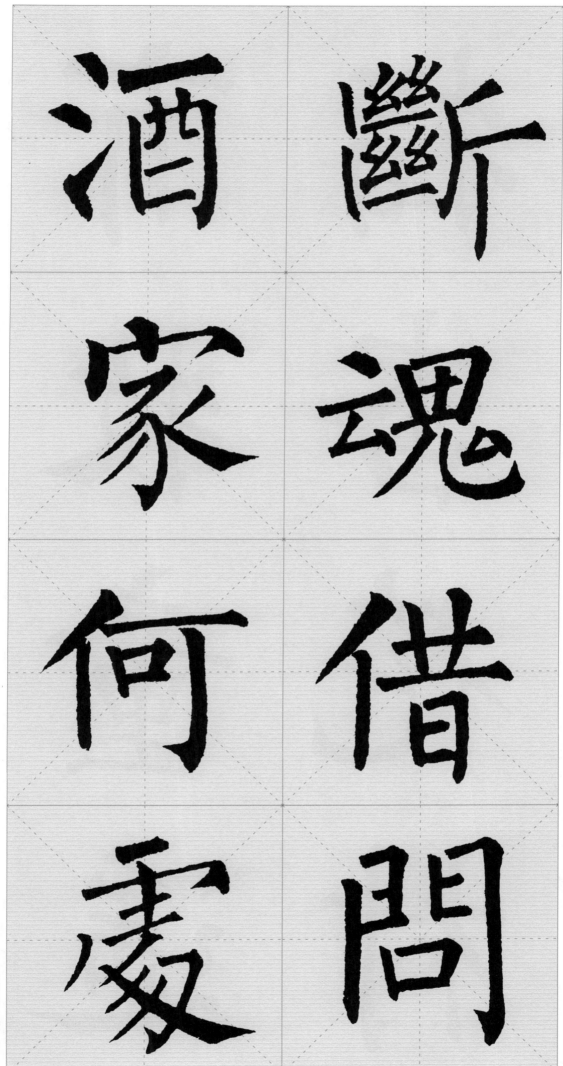

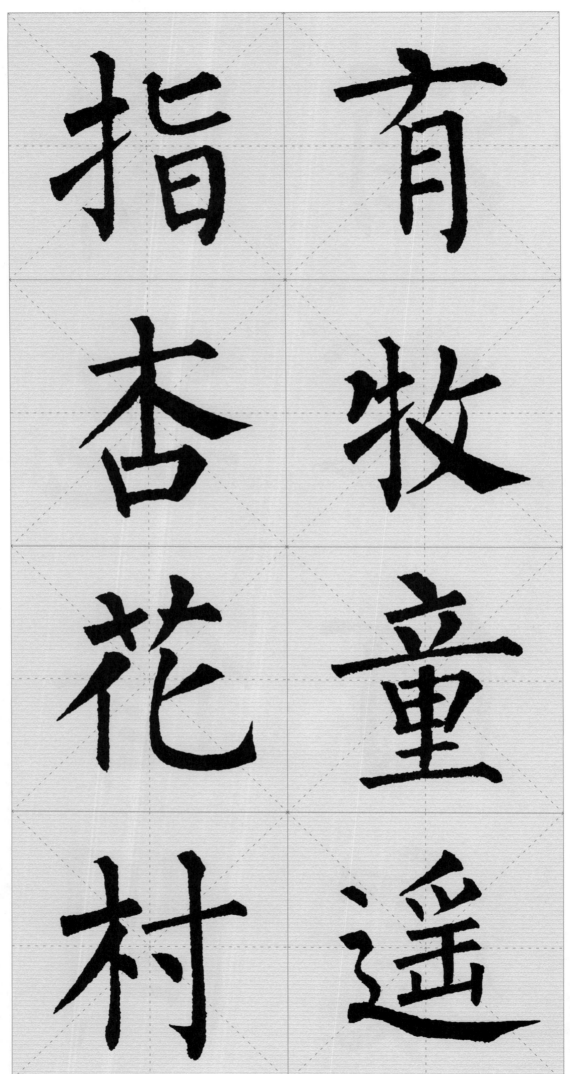

指 育

杏 牧

花 童

村 遥

有？牧童遥指杏花村。

《竹石》 （郑燮）

咬定青山
不放鬆立
根原在破
巖中千磨
万擊還堅
勁任尔東
西南北風

鄭燮詩一首
×××書 ■

横披

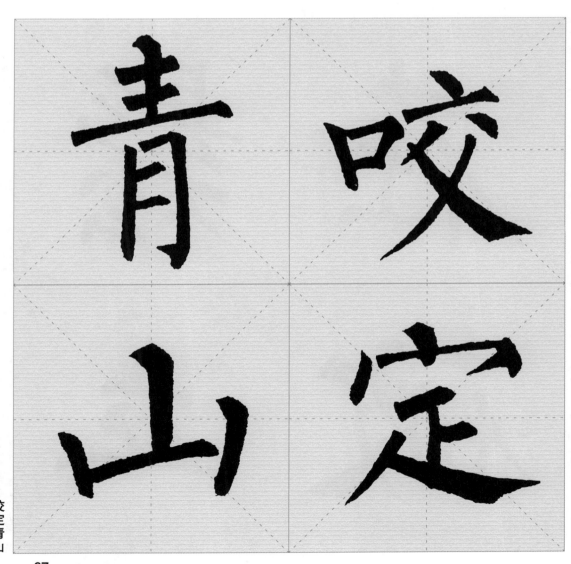

咬定青山

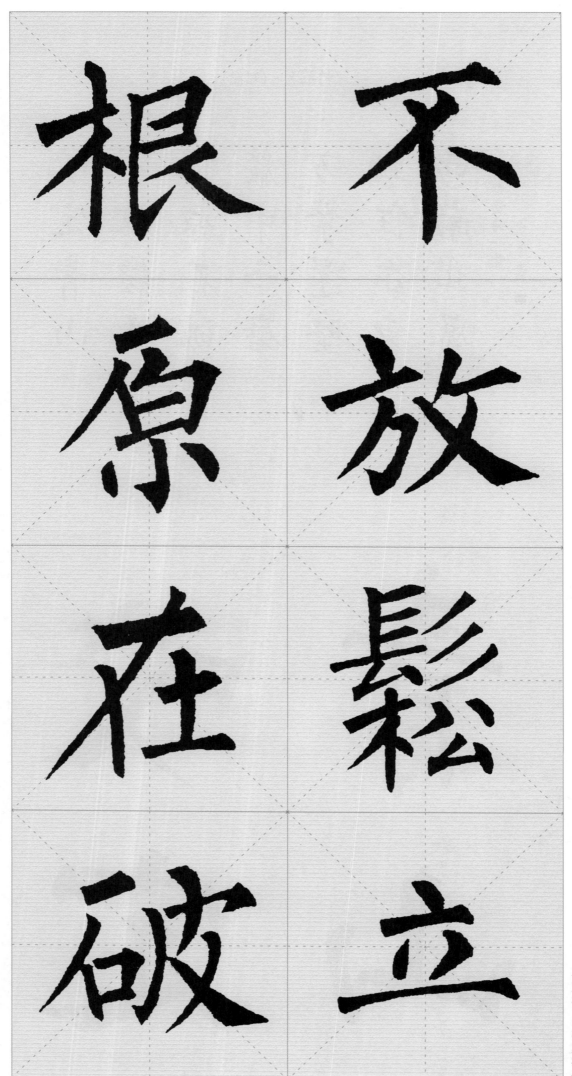

根 不

原 放

在 鬆

破 立

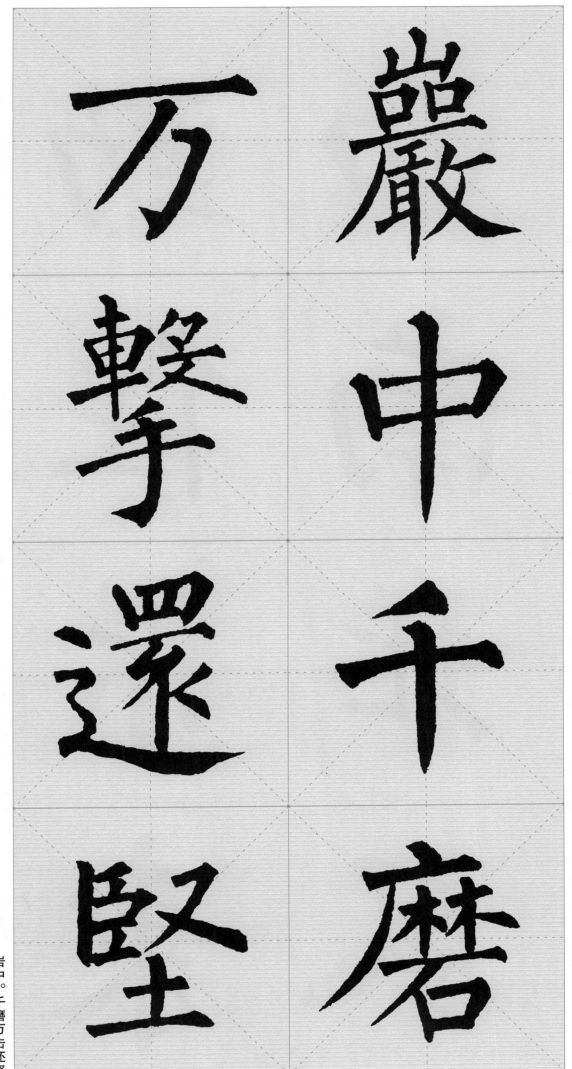

嚴中。千磨萬擊還堅

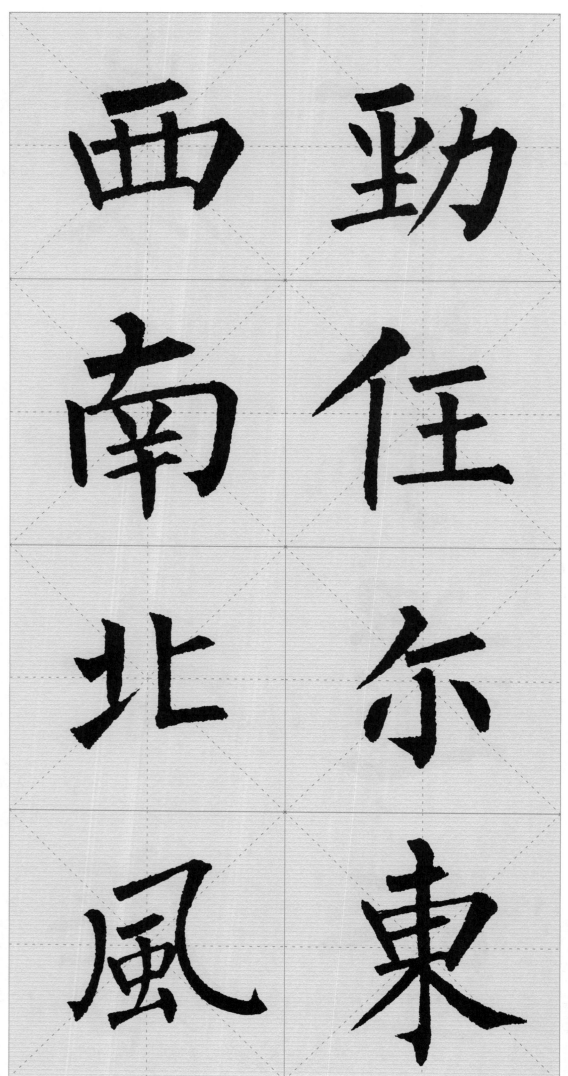

勁
任
尔
東
西
南
北
風

劲，任尔东西南北风。

70

《己亥杂诗》（龚自珍）

九州生氣恃風雷
万馬齊喑究可哀
我勸天公重抖擻
不拘一格降人才

清龔自珍己亥雜詩
×××書

中 堂

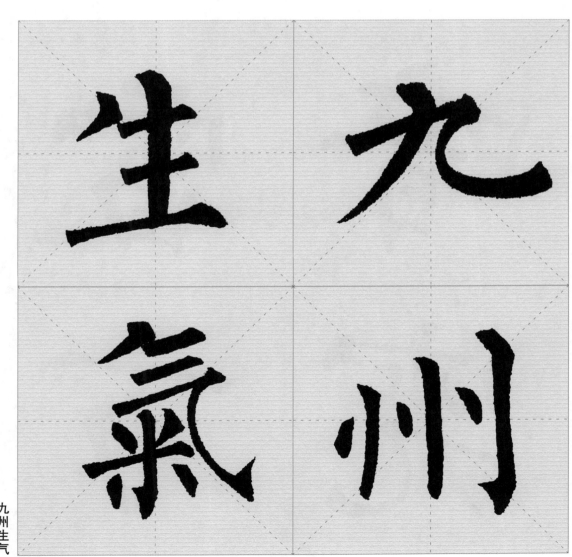

恃風雷，萬馬齊暗究

我劝天公重抖擞，不拘一格降人才。

四十字作品

《杂兴》（顾嗣协）

駿馬能歷險力田不如牛
堅車能載重渡河不如舟
舍長以就短智者難為謀
生材貴適用幸勿多苛求

丙申年夏錄清顧嗣協雜興 ××× 書■

中 堂

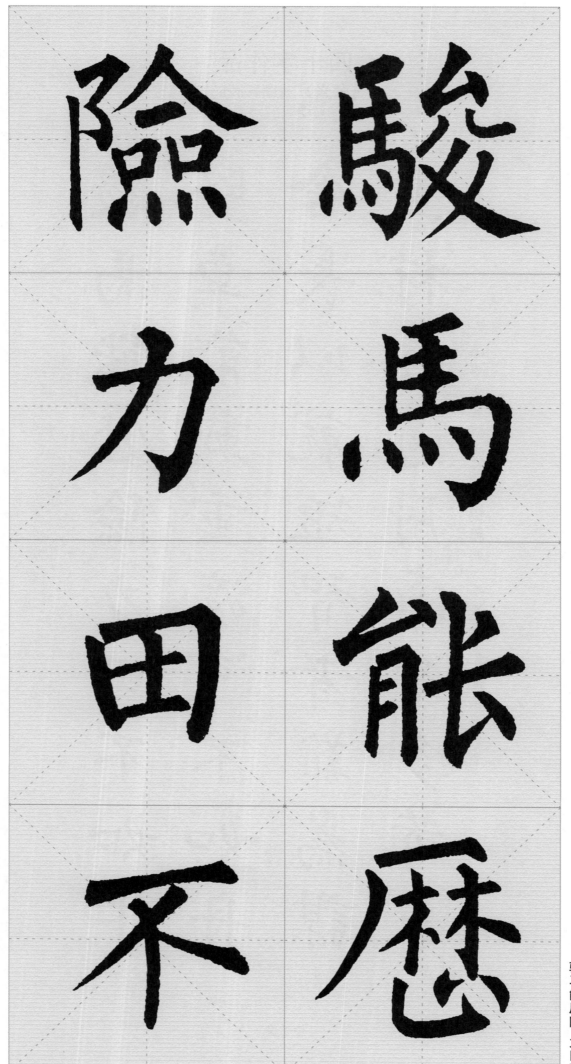

險 駿

力 馬

田 能

不 歷

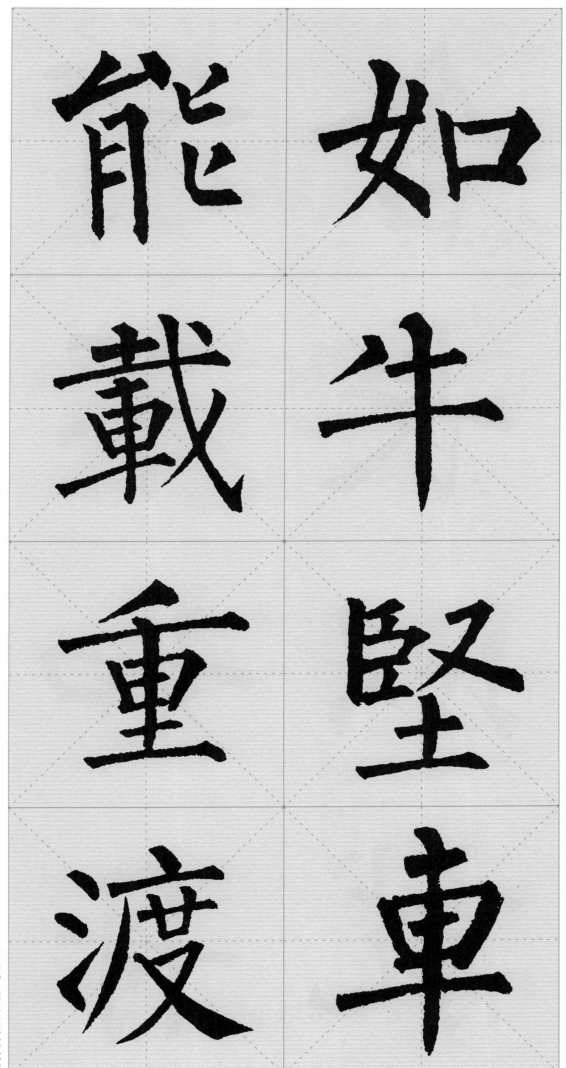

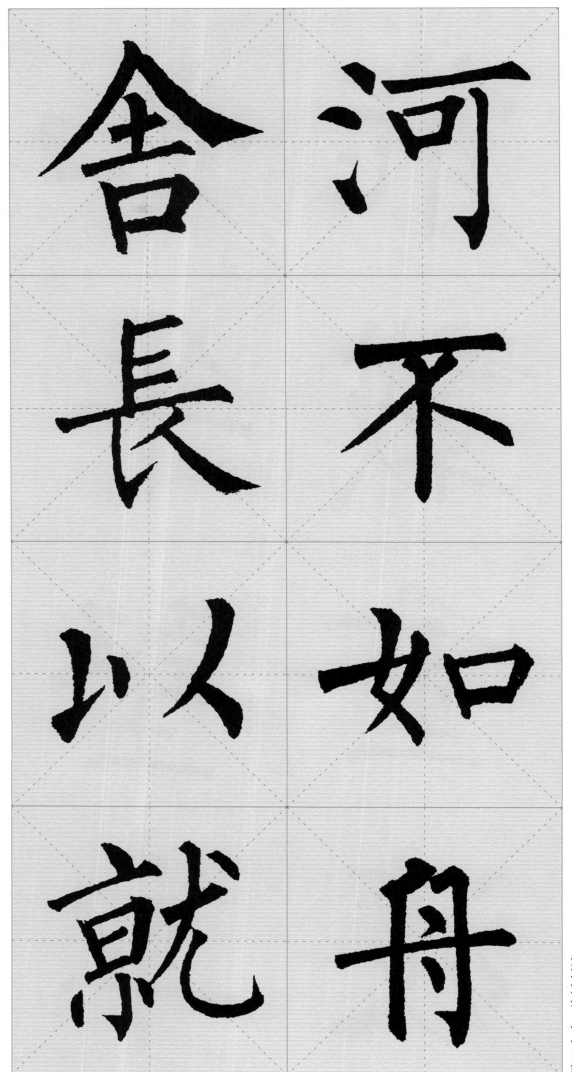

河不如舟。舍长以就

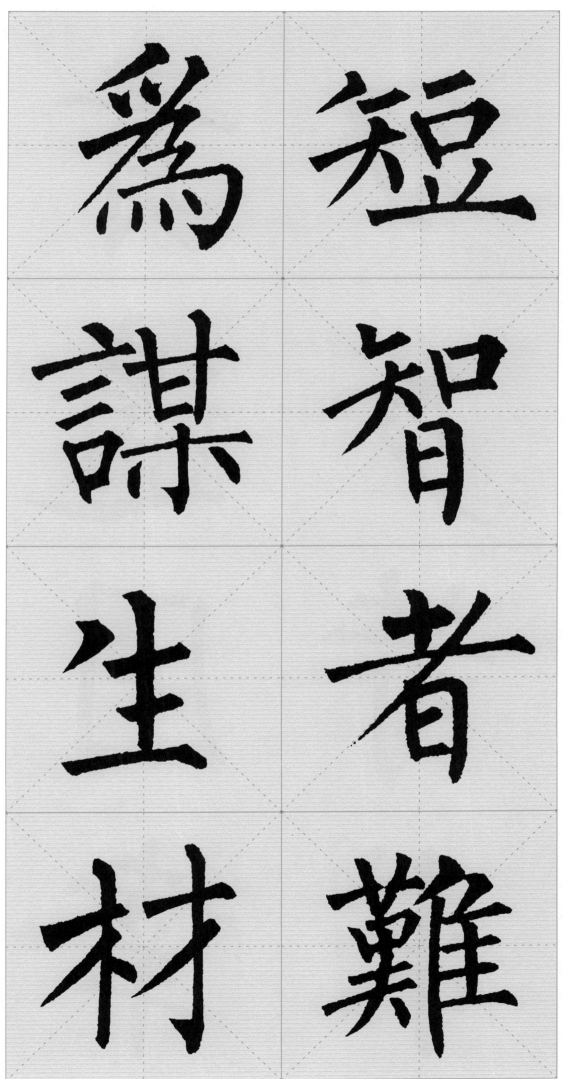

短，智者难为谋。生材

贵适用，幸勿多苛求。